ロゴデザインのコツ

プロのクオリティに高めるための手法 **65**

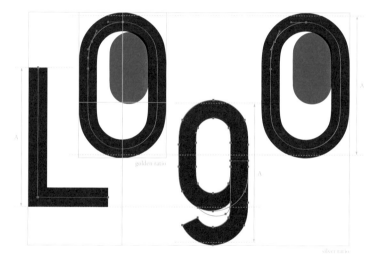

golden ratio

silver ratio

COSYDESIGN

佐藤浩二

JN063882

BNN
Bug News Network

はじめに

ロゴをデザインするというのは、どのようなことでしょうか。

単にきれいなロゴ、かっこいいロゴ、かわいいだけのロゴでは他の企業やブランドとの差別化が難しく、埋もれてしまいます。ロゴは、企業のメッセージや姿勢などを最もふさわしい造形で表現しなければいけません。また、その企業やブランドならではの独自性と、一目見てどこの企業か、どこのブランドなのかが瞬時にわかる、記憶に残るデザインであることも求められます。これらに加え、使用されるサイズや媒体など、様々な条件下で展開されてもロゴの印象が保てるように配慮しておく必要があります。

マークの形やロゴタイプの文字の形についても、錯覚によってゆがんで見えたり、同じ大きさに揃って見えなかったりしないように、繊細な調整と検証を何度も繰り返して精度を高めていきます。

そういう意味で、ロゴデザインは、様々な分野があるグラフィックデザインの中でも、デザイナーの経験と力量が最も問われる分野だと言われています。

ところが、昨今ではロゴデザインの売り買いを誰もが簡単にできるサービスが登場し、デザインを依頼する側も、デザインを提供する側も、ずいぶんとそのハードルは低くなりました。ロゴデザインを必要とする人が増えたこと、スタートアップ時のデザイナーが挑戦できる環境が増えたことは喜ばしいことですが、一

方で、デザインの知識やスキルが不十分なまま仕事を請けていることに不安を抱えているデザイナーも多いのではないでしょうか？　それぞれのデザイナーが少しでもクオリティを向上させ、プロ意識を持って日々のデザインに取り組まれ、活躍のステージを広げていってほしいと願っています。

本書では、ロジックをロゴの形としてアウトプットする際に、デザインのクオリティをワンランクアップさせるためにできる様々なテクニックを見開きごとに簡潔にまとめました。
「デザインしたものがどうしてもあかぬけない」「マークに組み合わせるロゴタイプのデザインが苦手で、既成のフォントを使ってみるものの、自信を持ってデザインできない」「デザインの傾向や、アイデアの切り口がワンパターンになってしまう」「プレゼンテーションで自信を持って説明できない」といったデザイン初学者から、プロとしてロゴの仕事をしているけれども今よりもっとステップアップしたいと考えている中堅デザイナーまで、幅広い方々を対象としています。そうした方々が日々のクリエイティブワークの中で感じた疑問や課題に直面した時、知りたい項目からページを開いて学ぶことができるように構成しました。
特に、書体の選び方と既成フォントからのアレンジ、さらにはオリジナルで文字をつくるところまで、ロゴタイプのつくり方については多くのページをさいて重点的に解説しました。

また、ワンパターンになりがちな表現について、アプリの機能だけに頼らないアナログな工程を取り入れたアプローチを数多く紹介しています。できる限り文章量を少なくして、図版を多く使い、目で見て楽しく学べる内容になっています。

また、図版は説明のためのサンプルではなく、私が実際のクライアントワークで手がけた実例のみを使用しているので、リアリティを感じながら見ることができます。

ロゴデザイナーとして開業したばかりの初学者の方にもぜひ学んでいただき、日々のクリエイティブワークに役立てていただきたいと思っています。また、デザインを発注する立場の方や、デザインとは無縁だけれども少し興味がある、というような方でも、ロゴデザインの奥深さを知っていただけると、普段何気なく見ていたロゴの見方が変わるかもしれません。この本がそうした皆様のお役に立てれば幸いです。

<div align="right">

2023 年 2 月
佐藤浩二

</div>

目次

Chapter 3　ロゴタイプ………075

本書の使い方

本書では、1見開きに1項目のロゴデザインのコツを解説し、見開き単位でどのページからも読み進められるように構成されています。

Chapter1から9まで9つの章ごとにテーマを分けて、それぞれのテーマごとにコツを解説。ロゴの発想方法から仕上げまで、順を追って説明していますが、好きなパートから読むことができます。

また、本書の巻頭ページでは、1つのロゴを例にとり、そのロゴができるまでのプロセスを詳しく紹介しています。クライアントへのヒアリングやプレゼンテーションの具体的な方法も学べます。

本書に掲載されたロゴはすべて著者が制作したものです。実際に制作されたロゴを使って、ロゴデザインのコツをわかりやすく解説しています。

通し番号　　見出し　　解説　　　　事例と解説　　　章ごとのテーマ

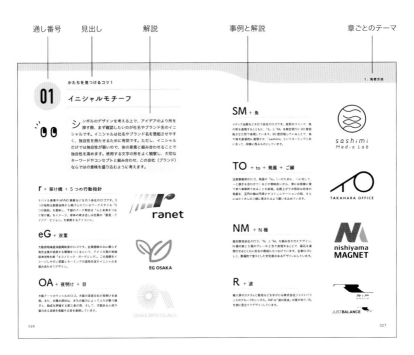

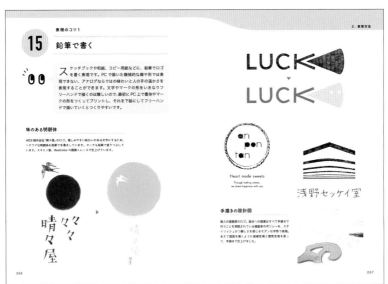

※本書で紹介したロゴのクレジットは巻末に掲載しています。株式会社などの表記は省略しています。
※本書に掲載したソフトウェア名、フォント名などは、各社の登録商標です。商標表記は省略しています。
※本書に掲載した情報は、2023 年 1 月現在のものです。

ロゴの制作プロセス

ロゴの制作プロセス

ロゴデザインの制作プロセスは、受注から納品まで下に示したような流れになります。どのプロセスも大切ですが、中でも最も大切なのが「ヒアリング」です。ここで情報が不足していたり判断を間違えたりすると、どんなに立派に聞こえるコンセプトも美しいデザインもクライアントには響きません。

① 受注

何のためのロゴなのか、企業の規模やブランドの事業規模、必要な制作物を確認し、スケジュールや予算について検討します。

▼

② ヒアリング

次ページのヒアリングシートを使って事業やブランドの詳細についてヒアリングをします。ポジショニングマップを使って方向性を共有しておきます。

▼

③ コンセプト立案

ヒアリング内容を整理し、キーワードを抽出。重要なキーワードからコンセプトを見つけ出します。

▼

④ ラフスケッチ

手描きの小さなスケッチで、コンセプトをうまく表現できそうな形を探ります。この段階では細かいことにとらわれず、どんどん描きます。

▼

⑤ 実制作（試作）とブラッシュアップ

形になりそうなスケッチを PC で実際につくっていきます。派生したアイデアはどんどんつくって検証します。コンセプトがより際立つ形になっているかブラッシュアップを重ねます。

⑥ プレゼンテーション

デザインを提案します。ヒアリング時に、大まかな方向性を確認できているので、その中でやや振り幅を持たせた 2～3 案を提案します。私の場合は、そのまま納品できるくらい完成度を高めておくようにしています。

▼

⑦ ロゴデザイン決定

フィードバックを受けて修正などのやりとりを行い、デザインが決定します。その後デザインの精緻化を行います。

▼

⑧ アプリケーションへの展開

名刺や封筒、ショップツールなどのアプリケーションのデザインを行います。

▼

⑨ ガイドライン作成

ブランドイメージを正しく伝えるために、ロゴの使い方を規定したガイドラインを作成します。

▼

⑩ 納品

アプリケーションとガイドラインのデータを納品して完了です。

ヒアリングについて

ヒアリングでは、右のようなヒアリングシートを活用しています。ヒアリングは可能なかぎり代表者から直接行うようにしています。事業内容や商品、製品の詳細について詳しくお話をうかがうことはもちろんですが、代表者の想いや、これからどうなっていきたいのかについてを知ることも、とても重要です。なぜなら、ロゴもこれから未来に向かって使用していくものだからです。

また、デザインイメージの希望もうかがいますが、うまく言葉が出てこないことがよくあります。こうした時、「新しいロゴを見たお客様からどのように思われたいですか?」と質問の仕方を変えると、具体的なイメージや希望する状況を話してもらいやすくなります。この「どう見られたいのか」はブランディングの大切な視点になるので必ずおさえておきましょう。

シートには、提案数、予算、提案予定日なども記載し、後から見た時に確認しやすいフォーマットにしています。また、クライアントの業種によっては項目をカスタマイズしてもよいでしょう。

拡大図は p.24 に掲載しています

方向性の確認

ヒアリング時に一通りお話をうかがった上で、左図のようなポジショニングマップを活用して、目指すべき方向性をクライアントと一緒に確認します。縦軸横軸の項目は、伝統的↔現代的、カジュアル↔フォーマルなどに変えて追加するとより絞り込むことができるので、状況に応じて使い分けてもよいでしょう。

このポジショニングマップを使うことで、提案の範囲をある程度絞ることができ、クライアントとも共有しておくことで、少ない提案数でも確実に決めることができます。

京都下鴨の料理屋「照月」のロゴの制作プロセス

昭和24年に開業し、4代にわたって伝統と格式を守られてきた、京都下鴨の料理屋「照月」のロゴデザインです。伝統と格式を守りながらも、それにしばられない新しいお店の姿を模索し、「格を下げず、敷居を下げる」を掲げて挑戦されている4代目女将の想いを形にしました。

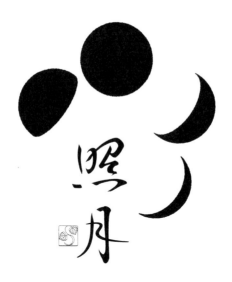

女将さんは、髪をお団子にまとめた時にアクセントになるように長い髪の先を虹色に染めていたり、外国人に日本や京都の文化を伝えるYouTubeを開設したり、自由奔放でアクティブな方です。これまでの伝統を引き継ぎ、新しいロゴをデザインするにあたり、相当なプレッシャーを感じながらご依頼してくださいました。

ヒアリング

◉ ネーミングの由来

「夕闇を照らす月の灯りのように…」
「末長くごひいきにしていただけますように。優しい光で夜を照らす月のように、素敵な思い出づくりのお手伝いをさせていただきたい」との願いが込められています。

◉ ロゴデザインご依頼の動機

「照月」というブランド価値を上げていきたい。事業が大きくなっても、「おじいちゃんおばあちゃんが孫を連れていく場所」「孫がおじいちゃんおばあちゃんと一緒に行く場所」でありたい。お客様から憧れられるお店でありたい。

◉ 開業当時から大切にしてきたこと

お客様一人一人を大切にしてきた。お店が代替わりしてつないできたように、お客様もご家族やご友人につないでくださっている。
お客様にとっては、家ではなく特別な時間を過ごすために来てくださっているので、そこは大切にしながらも、家族のように接しています。4代目女将を受け継いだ時に決めたコンセプトは、「格を下げずに敷居を下げる」です。

◉ その他

・本物の京都を感じてもらいたいが、「京都」という文字は入れたくない。
・季節感を大切にしている。
・一人一人のお客様を大切にしている。
・素敵な思い出づくりのお手伝い。
・憧れのお店。
・女将という枠にとらわれず、「お店をプロデュースする存在」を目指している。

◉ ロゴとしての表記

和文をメインにしたい。

◉ 筆文字を希望されますか?

筆文字、または現在使用している文字。

◉ お客様の層は?

お店づくりの基準にしているのは、80代男性のお客様ですが、20代〜30代の女性のお客様に向けても取り組んでいます。経験や知識の豊富な80代男性を基準にすることで格を保ち、そこから知恵を借りて、30代女性にも受け入れられる工夫をしています。

◉ デザインイメージの希望

・高級感　・京都らしさ　・はんなり
・優しい　・庶民的でない

◉ お客様からどう思われたいか

・特別　　・非日常的
・本物の京都　・丁寧

昭和31年 店舗外観

4代目女将　清水綾乃さん

コンセプト立案

やや普遍的なわかりやすさがあり、格式のある品のよさと、個性もあり、優しいイメージ。

● デザインの方向性

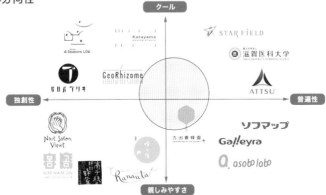

● キーワード　「格を下げずに敷居を下げる」
　　　　　　　・月　・伝統と新しさ　・特別　・非日常的　・本物の京都
　　　　　　　・丁寧　・季節感　・高級感と上品さ　・優しさ

ラフスケッチ

キーワードを元に、素直に思いつく形からどんどんスケッチしていきます。
この時アイデアをメモしながら描くと、後から見直す際にどういう意図で
描いたのかがわかりやすいです。

この事例ではスケッチの数は少ないですが、具体的なイメージがまとまるまでは、できるだけたくさん描きましょう。

実制作とブラッシュアップ

● 実制作（試作）01

試作段階では、つくりながら思いついたアイデアは、
作業していたデータをコピーして画面の空いている
スペースにどんどんつくっていきます。こうするこ
とで、俯瞰して比較検討がしやすくなります。

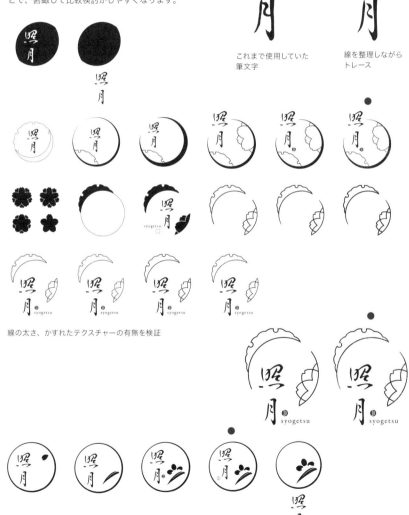

これまで使用していた
筆文字

線を整理しながら
トレース

線の太さ、かすれたテクスチャーの有無を検証

● 実制作（試作）02

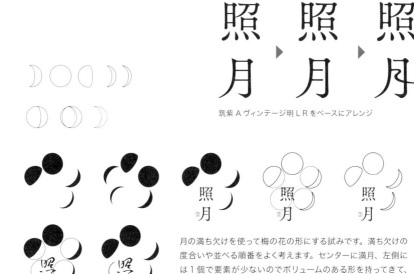

筑紫Aヴィンテージ明LRをベースにアレンジ

月の満ち欠けを使って梅の花の形にする試みです。満ち欠けの度合いや並べる順番をよく考えます。センターに満月、左側には1個で要素が少ないのでボリュームのある形を持ってきて、時系列に配置しています。ここでも、派生するアイデアをどんどんつくり、並べて検証できるようにしています。

形とバランスの検証

文字のアレンジと、にじんだテクスチャーの有無の検証

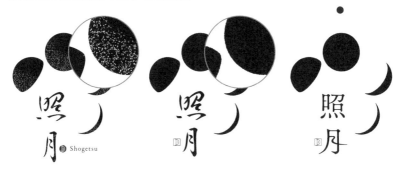

文字のバリエーションと、テクスチャーのバリエーションを検証

プレゼンテーション

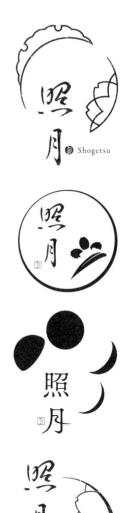

A案

春の桜、秋の満月、冬の雪などから、四季折々の自然の美しい景物を指す言葉「雪月花」をモチーフにデザインしました。雪を表す日本の伝統文様「雪輪」を月の背後に配置することで、月を描かずして月があることを想起させるデザインです。四季折々のお料理を提供していることと、上品さと高級感があり、伝統を重んじながらも現代的な軽やかさもあるデザインを目指しました。文字は、ご提供いただいた筆文字を元にリファインしました。

B案

満月をお皿で表現し、春の桜、夏の笹、秋の満月、冬の雪などから、四季折々の自然のモチーフをお料理に見立ててデザインしました。余白を生かした上品な盛り付けをイメージし、伝統的な要素も取り入れながら現代的な軽やかさも感じるデザインを目指しました。文字は、ご提供いただいた筆文字を元にリファインしました。

C案

長い年月の流れの中、暗闇を照らし続けてきた月の灯りを月の満ち欠けを使って表現。時間の経過や、季節の移ろいを感じさせます。また、全体の構成は花の形になっており、シンプルながらも伝統と優しさ、華やかさを感じられるデザインとしました。文字はクラシカルな既成のフォントをアレンジし、特に「月」の一部にはんなりとした流れるようなラインを取り入れ、オリジナリティを出しています。

D案

春の桜、秋の満月、冬の雪などから、四季折々の自然の美しい景物を指す言葉「雪月花」をモチーフにデザインしました。四季折々のお料理を提供していることと、上品さと高級感があり、伝統を重んじながらも現代的な軽やかさもあるデザインを目指しました。文字は、ご提供いただいた筆文字を元にリファインしました。

（A案と同じ考え方で見え方の違う案としてD案に入れました）

実際の提案シートでは、シンボルと文字を横並びにしたものと、縦並びにした展開のバリエーションも提示しました（p.160-161 参照）。上記はデザインの説明文です。

ロゴデザイン決定

● フィードバック後のブラッシュアップ→完成

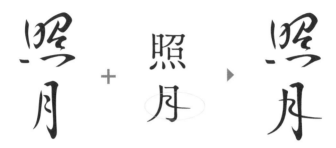

初回提案時の文字に、C 案の流れるようなエレメントを取り入れて、さらにアレンジ。

双葉葵の家紋をモチーフに落款をアレンジ

デザインは C 案が採用されましたが、文字はこれまでに使用してきたものをリファインしたものに、C 案の「月」のアレンジ部分（水のように流れるライン）を取り入れることになりました。

また、落款は「あふひ＝神様に会う日」という意味と、賀茂の土地のイメージを表現する双葉葵の紋を使い、頭文字の「S」の形にアレンジしました。

シンボルの右下のエレメントがやや細く頼りない印象だったので、少し太さを持たせてしっかり視認できるように調整し、完成としました。

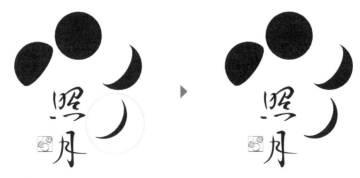

シンボルの右下のエレメントを少し太く調整

アプリケーションへの展開

● ツールへの展開

シンボルを柄としてパターン化し、グラフィックに展開しています。ロゴそのものは黒＋落款の赤のみとシンプルですが、テイクアウトのお弁当用の掛け紙や箸袋、手提げ紙袋にこの柄を展開し、華やかで明るい色味と、伝統的な落ち着いた色を使って、ブランド全体を見た時のカラーのバランスを取っています。

【会社ロゴについて】

O.

COSYDESIGN Inc'

● 社名、ネーミングの由来

● ロゴとしての社名の表記は、アルファベットメインですか？
　和文がメインですか？

● アルファベットの場合、大文字、小文字の決まりはありますか？

● 業種、事業内容

● 会社の将来のビジョン

● ロゴを刷新しようと思われた、きっかけや動機

● デザインイメージ（方向性）の希望
　（クール・親しみやすさ・企業らしい信頼感・個性的・普遍的・素朴さ・スタイリッシュ・人間味のある温かさ・・など）

● ロゴを見たお客様にどんな印象を持ってもらいたいですか？

● お客様のターゲット層は？
　（取引先企業の業種など）

● キーとなる色や、こだわりのモチーフがありますか？

● その他ご要望など

クライアント：

提案数：　　　　　　　　　　予算：

提案日：

Memo

Memo

P.15. に掲載したヒアリングシートの拡大図

1

発想方法

01 イニシャルモチーフ

シンボルのデザインを考える上で、アイデアのより所を探す際、まず確認したいのが社名やブランド名のイニシャルです。イニシャルは社名やブランド名を想起させやすく、独自性を持たせるために有効です。ただし、イニシャルだけでは独自性が弱いので、他の要素と組み合わせることで独自性を高めます。使用する文字の形をよく観察し、大切なキーワードやコンセプトと組み合わせ、この会社（ブランド）ならではの意味を盛り込むように考えます。

r ＋ 架け橋 ＋ 5つの行動指針

モバイル事業やMVNO事業などを行う会社のロゴです。5つの矩形は創業当時から掲げられているワークスタイル「5つの原則」を意味し、下部のアーチ形状は「人と未来をつなぐ架け橋」をイメージ。球体の吹き出しは社員の「意見・アイデア・ビジョン」を象徴するアイコンに。

eG ＋ 双葉

大阪府地域経済振興政策のロゴです。企業誘致のみに頼らず地元企業が成長する環境をつくるという、アメリカ発の地域経済活性化策「エコノミック・ガーデニング」。この思想をイメージしやすい双葉とネーミングの認知を促すイニシャルを組み合わせてデザイン。

OA ＋ 夜明け ＋ 目

大阪アーツカウンシルのロゴ。大阪の芸術文化の夜明けを表現。また、太陽の部分は、まちの磁力によって人々が集う様子と、助成を評価する第三者の目、そして、才能ある人材や魅力ある芸術を発掘する目を象徴しています。

SM + 魚

メディア企画などを行う会社のロゴです。波形のラインで、魚の形を表現するとともに、「S」と「M」を時計回りに90度回転させた形で表現しています。90度回転していることで、魚や海を直感的に連想させ、「sashimi」というネーミングとあいまって、印象に残るものとしています。

TO + to + 発展 + ご縁

法務事務所のロゴ。英語の「to」(〜のために、〜に対して、〜と調子を合わせて)などの意味合いから、常にお客様に寄り添う事務所であることを表現。右肩上がりの形状は将来の発展を、正円の輪は円滑さやコミュニケーションの和、さらにはたくさんのご縁に恵まれるよう願いを込めています。

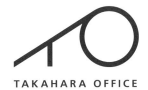

NM + N極

磁石販売会社のロゴ。「N」と「M」を組み合わせたデザイン。N極の赤とS極のグレーの2色で表現することで、磁石を連想させるとともに社名の想起にもつなげています。企業ロゴらしく、普遍的で堂々とした安定感のあるデザインにしています。

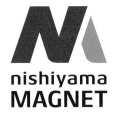

R + 波

輸入車のカスタムと販売などを手がける株式会社ジャストバランスのグループのシンボル。RIPは「波の頂点」の意があり、「R」を波に見立ててデザインしています。

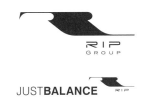

02 日本語モチーフ

日本語名称のロゴの場合は、日本語の頭文字に着目してみましょう。ひらがなやカタカナ、漢字には、日本語ならではの造形の美しさや意味があることもデザインのヒントとなり得ます。日本語なので、和風のデザインとの相性は抜群ですが、デザイン次第で企業ロゴにも応用することができます。シンプルな発想ですが、アイキャッチ効果の高い、個性的なデザインにも有効です。

す ＋ s

コーヒー豆の焙煎や、ドリップパックコーヒーの製造、カフェの経営などを行っている会社のロゴです。ひらがなの「す」と、アルファベット筆記体の「S」の両方に見えるようにデザインされたシンボルです。

すてきなじかん
suteki na jikan

福 逆さ福

日本語の頭文字「福」を、中国で縁起がよいとされている「逆さ福」に見立てたアイデアです。

福本医院
FUKUMOTO CLINIC

久 ＋ 人

梅や野菜、蜂蜜などをつくっているブランドのロゴです。日本語の頭文字「久」の中に、「人」の文字を内包させ、人のつながりを大切にされていることを表現しました。

久留馬の郷

「す」

「ブ」

「寿」

「ヤ」

「し」

「働 + hgm」

 はたらく人・学生の
メンタルクリニック

03 ネガティブスペースを見る

文字の背景部分（ネガティブスペース）に着目してみましょう。文字として認識されていない部分をあえて目立たせることで新鮮な見え方になり、そこに文字があることに気づいた時に驚きや発見が生まれ、印象に残りやすい効果があると思います。当たり前すぎる表現には面白みがありませんが、視点を変えることで独自性のある魅力を引き出せる可能性があります。

3つの S

建築現場の現場監督業務を行う会社のロゴです。シンボルはSを横に3つ連ねたもので、ネガポジを反転することで視覚のギミックも加わり、3つ並んだSに気づいた時の驚きと新鮮さを感じさせるものとしました。連なるSは、人と人のつながりや、企業の継続・発展をイメージしています。

A と L ＋ 架け橋

建設会社のロゴです。ARCの「A」の影がアーチ状にのび、LINKの「L」につながる様子を表現。社名の由来でもある「架け橋」や「つなぐ」というイメージを表しています。

山 ＋ 建物の外壁

内外壁塗材メーカーのロゴです。山本窯業化工は、住宅やビル、公共施設などの壁面を彩る多彩な技術・商品によって私たちが暮らす街や暮らしそのものをクリエイトしていく企業。シンボルは、山本窯業の頭文字「山」をモチーフに、3つの建物の壁面を陰影で表現しています。

n ＋ u

ホテル、不動産開発会社のロゴです。「n」と「u」の立体文字が組み合わさる様子を陰影のみで表現。白く抜かれている部分が文字になっていることに気づかせるギミックがあることから、「結束」と「多面的に物事を考察し、驚きのあるアイデアと新しい価値を創造する姿勢」を表現しています。

黒 ＋ 壁面パネル

電気・薬品の酸化力でステンレス素材そのものを黒く加工する製品のブランドロゴです。海外にも日本の美しい黒をアピールするため、あえて日本語の「黒」の文字をモチーフにしています。

04

具象モチーフ

具 体的なモチーフをシンボルに取り入れるという切り口です。誰が見てもそれが何であるのかが伝わるので、取扱商品や事業内容を想起させることができます。具象の絵は誰もが見慣れているので、新鮮味が失われたり、他のロゴと似てしまったりすることがあります。新しさや独自性をどう持たせるかに注意してデザインすることが大切です。

ダイビングショップ・クマノミ

沖縄県読谷村にあるダイビングショップのロゴです。沖縄の海でよく見ることができるクマノミをシンプルにデザイン化したもので、誰もが知っている魚がモチーフになっていることで、親しみやすくインパクトのあるデザインとしています。

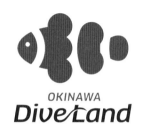

焼肉店・牛

「萬野」「極雌」「萬野和牛」「Premium Queen's Beef」など打ち出したい情報を、すべて盛り込んでも成立するエンブレムのようなデザインとしました。また、和牛のシルエットを中央に配置し、「極雌」の落款を赤にすることで、わかりやすさを重視しています。

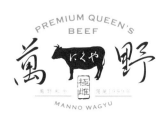

パンとうさぎ

カフェ併設の手づくりパン屋さんのロゴです。ラ・パンという店名から、パンとうさぎを素直に表現しています。

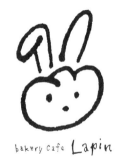

ハンバーガー

群馬県東吾妻町の「おらがまちづくりプロジェクト」の中で
生まれたハンバーガーです。商品そのものを「悪魔」に見立
てて擬人化したもので、どこか愛らしく感じられる親しみや
すい表情としました。

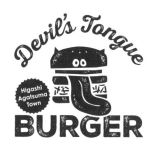

乗馬用品・馬

乗馬用品のブランドのロゴです。西洋の紋章の雰囲気を踏
襲し、馬の頭部と、リボンで構成。紋章でよく使われる「リ
ボン」のモチーフは自由さ・カジュアルさを表現するために、
あえて左右非対称の形にしています。このリボンは頭文字
の「E」も表しており、マークにオリジナリティを持たせてい
ます。

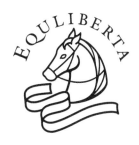

極小の信楽焼

信楽焼でつくられた極小豆鉢ブランドのロゴです。豆から芽
が出たイメージを表すとともに、背景の黒ベタに対してあえ
て小さく配することで「ミニチュア感」を伝えます。背景の
黒ベタは、信楽焼の素朴な風合いと手づくり感のある温もり
を感じられるように、四角でも丸でもない大らかな形状とし
ました。

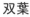

双葉

大阪府地域経済振興政策のロゴです。企業誘致のみに頼らず
地元企業が成長する環境をつくるという、アメリカ発の地域経
済活性化策「エコノミック・ガーデニング」。この思想をイメー
ジしやすい双葉とネーミングの認知を促すイニシャルを組み合
わせてデザイン。

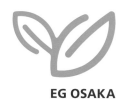

05 抽象モチーフ

言葉にすると長くなる企業の理念や考え方、想いなどは、抽象的な造形に意味を込めることで表現しやすくなります。なんとなくできた形ではなく、その造形にした意図が説明できるようにデザインしましょう。

ランキングのグラフ・多様性

調査会社のロゴです。大中小の3つの矩形を用い、成長・広がりのイメージや、ランキングの棒グラフのようなイメージを表現しています。また、カラフルな色の重なりと自由な配置は、多種多様な業界をクロスオーバーし、活動の領域を広げていく可能性を感じさせます。

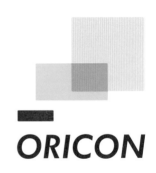

有機的につなぐ・A・応援のフラッグ

転職エージェントのロゴです。シンボルは左側の余白部分が企業、右側の余白部分が転職者、それらを有機的につなぐ部分を表現しています。全体の形状は台形型の頭文字の「A」と、アヴァンティの意味でもあるポジティブな意味から「応援するフラッグ」をイメージしました。

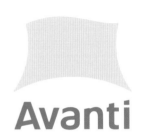

盛り上がり・うねり・g

不動産会社のロゴです。「Groove」の意味する「盛り上がり・
躍動する精神・波・うねり」などをシンプルな「g」の形で
表現し、そこに「目」を加えることで、まるで躍動する生き
物のように見立てました。その形状を自由に変化させるワク
ワク感や高揚感を与える個性的なデザインです。

人と人が支え合っている姿

組織開発支援を行う会社のロゴです。「人や企業の成長」とい
う形として見えないものを可視化しようとした場合、柔軟性
のある有機的なフォルムで個の人を表し、人と人が支え合っ
ている姿を表現しました。また、3 つのパーツで構成されて
いるのは、「関係性の質」「思考の質」「行動の質」の 3 つの
クオリティを表現しています。

弓矢・成長・ヤ

自動車部品などを扱う商社のロゴです。「ヤマト」の「ヤ」を
モチーフに、グレーの円弧を突き破り、力強く目標に向かって
突き進む弓矢のイメージとも重ね合わせ、企業理念にもある、
「たゆまない変革・未知の事業分野の開拓・新たな価値を見い
だす挑戦」を象徴しています。

点と点のつながり・C・広がり

医療機関への医療必需品販売などを行う会社のロゴです。点
と点が多様につながるという「CYGNI」のコンセプトを具現
化したものです。つながるドットは、頭文字の「C」でもあり、
Vet ＝「V」、Medical ＝「M」、Pet ＝「P」と、その形をフレ
キシブルに変化させるロゴとしてデザインしました。

06

文字の並びを見る

ロゴタイプをデザインする時、まずは大文字のみ、大文字と小文字、小文字のみでベタ打ちしてみて文字の並びを観察しましょう。「同じ形がたくさんある」「同じリズムが繰り返しになっている」「文字の一部を省略しても読めそう」「アクセントにできそうな文字がある」「コンセプトが表現できるポイントになりそうな文字がある」などを見つけると、オリジナリティを持たせながら意味のあるデザインができきます。

anpontan

タルトや焼き菓子のお店のロゴです。a、p、o の丸で囲まれた文字が4つ出てくることから、「アン・ポン・タン」とリズミカルに読ませるためのアクセントになりそうだと感じました。そこで、リズムに合わせて3行にしてデザインしました。

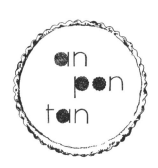

Heart made sweets

Through making sweets,
we share happiness with you.

asobolabo

ペット事業のコンサルティング会社のロゴです。s 以外はすべて「o」と同じ形状で表現できそうだということと、o、b、o、a、b、o と同じリズムが繰り返される感じに着目し、ロゴタイプに動きをつけて個性的なデザインに。

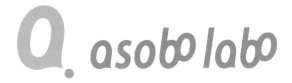

SESHIMOS

建築設計会社のロゴです。やや横長のフォルムで、「E」を横線のみとし、水平方向への流れを強調して、都会的でスタイリッシュな印象に。また、「M」の一部を省略し、左どなりの「I」と組み合わせることで、長くなりがちなロゴタイプをまとめるとともに、デザイン上のアクセントにもしています。

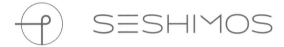

EMBELLISH

粉体塗装でグラデーション塗装する、カラーラインナップのブランドロゴです。ロゴタイプの太さをグラデーションにして表現。文字の一部を省略してスタイリッシュかつ個性的なデザインにしています。

nico

笑顔が素敵な院長先生のいる内科クリニックのロゴです。クリニックの名前が「ニコ」ということもあって、素直に笑顔を取り入れられないかを検討しました。小文字のロゴタイプにすれば、笑顔がつながる様子が表現できると考えました。

07

何かに見立てる

ラフスケッチを描く時、イニシャルや表現したいモチーフを描いていくと思いますが、伝えたいコンセプトが表現できる、別の何かの形に見えてくることがあります。シンプルで美しい形の中に 2 〜 3 個の意味を内包できると、説得力が増すので、いきなり PC でつくらず、まずは手描きのラフスケッチをたくさん描き、曖昧な絵のうちに想像力を最大限に働かせましょう。

ダイヤモンド・将来を照らす光・成長・OBDA

中小企業支援機関のロゴです。頭文字の「OBDA」を重ね合わせ、大阪府内の中小事業者や起業家を宝石の原石に例えました。支援し、ともに成長することでダイヤモンドになり、輝いてほしいとの願いを表現しています。

O.B.D.A.　公益財団法人
大阪産業局
OSAKA BUSINESS DEVELOPMENT AGENCY

遠隔監視・クラウド

AI ネットワークカメラサービスのロゴです。クラウド型の空と店舗の建物を組み合わせ、窓を目に見立てることで擬人化したデザインです。店舗や事業所を遠隔で見守ってくれる頼もしい存在であることを表現しています。

キヅクモ
KIZUKUMO

ペット・M

笑顔・ivy

甘・三角フラスコ

月・梅の花

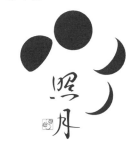

積み重ね・住宅・A

波・R

正の連鎖・住宅の基礎・吹き出し

住宅の基礎工事を行う会社のロゴです。「精度の高い仕事を仕上げることが新しい仕事につながる」正の連鎖を、基礎のコンクリートに見立ててデザイン。矢印の形に切り抜かれた部分は枠の中を吹き出しのように見ることができ、社員がフラットに語り合うことができる社風を表現しています。

08

複数の要素を組み合わせる

漢字とひらがな、日本語と英語などを組み合わせることで面白い表現になることがあります。また、その隠れた意図に気づいた時にコミュニケーションが生まれたり、強く印象づけることができます。はじめは難しく感じますが、うまくいった時のことを思って粘り強くチャレンジしましょう。

漢字とひらがな

和カフェのロゴです。シンボルマークは「蔵六」の言葉の意味でもある「亀」をイメージしており、家紋や日本の伝統文様にも使われる「木瓜」や「花」の要素を組み合わせ、柔らかい老舗感を表現しています。ロゴタイプは旧字体を用い、それぞれの読みの平仮名を漢字に組み込むことで、親しみやすいユーモアを持たせています。

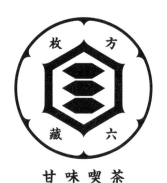

漢字とハングル

8と八＋テーブルの料理

漢字とカタカナ

漢字のようなアルファベット

09 詰め込み型

ロゴは要素を減らしてシンプルにつくることがよいと言われますが、要素や情報をたくさん詰め込んだロゴも使い方次第で有効です。日本語表記・英語表記・地名・創業年・落款・イラスト・装飾などを組み合わせることが多く、ロゴだけで多くの情報を伝えることができます。ただし、ロゴは大きめに使用することを前提に使い方を規定することが大切です。また、それぞれの要素が干渉して視認性や可読性が失われないよう、適度な余白を意識するのが美しく仕上げるポイントです。

蘭字をイメージした装飾性のある複雑なロゴ

製茶会社のロゴです。蘭字を参考にクラシカルでレトロなイメージを残しつつモダンでスタイリッシュなロゴを目指しました。創業時から長年にわたり親しまれてきた「やま上」マークをメインのシンボルとして復活させ、これから先の使用に耐えられるよう細部を微調整しました。丸い落款は「長」と「富士山」を合わせた図案で、デザイン上のアクセントとしながらさりげなく個性を主張しています。「長峰製茶」の文字に関しても、これまで使用されてきた手書き文字の細部を微調整し、フォルムを整えました。

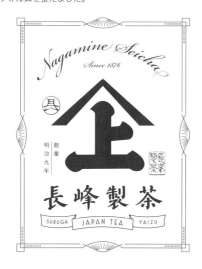

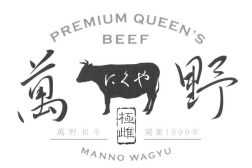

10 ネーミングの由来を表現1

ネーミングにはその事業やブランドに対する想いやコンセプトが込められていることが多く、おのずとオリジナリティを持たせられますので、それを表現しない手はありません。ヒアリング時にも必ず確認したい大切なポイントです。マーク部分で表現することはもちろんですが、ロゴタイプに意味を込めることも視野に入れて考えましょう。

上の方を走るレール

コーヒーと木漏れ日

ダイビング・パンダ

ラーテル・R

鞴（ふいご）

鹿の角

大地と根っこ

ナナホシテントウ

太陽と電気

ショッピングカート・地球

星・成長のベクトル・人

11

ネーミングの由来を表現2

曲尺・「奥」のイニシャル「O」

果樹農園のロゴです。これまで使用してきた「曲尺（かねじゃく）」と「奥」の要素を継承し、「曲尺」を果実の軸に、「奥」はイニシャルの「O」を用いて果実を表現。伝統を受け継ぎながらも見た目は現代的で明るく愛らしい形状へ進化させました。ブドウそのものを直接表現せず、果樹園であることを感じさせる普遍的な形に集約しました。

創業当時からのマーク

かねおく農園
KANEOKU FARM

免疫メディカルを構成する
5部門が有機的に連携

晴れ渡る青空

BMS
ONE IMMUNOLOGY
MEDICAL

「真南風」の文字を唐草模様に

織物・旗・人・H

アルマ＝心

ワイングラス・R

チョコレート

トラの手（足）

12

文字だけでも意味を持たせる

シンプルなロゴタイプメインのロゴでも、なぜその書体なのか、なぜこの太さなのかなど、しっかりとした意図を説明しなければなりません。文字をつなげてみる、一文字にアクセントを持たせてみる、シンプルなあしらいを加えてみるなど、文字の形にポイントとなる部分はないかをよく観察して、発想をふくらませましょう。

色あせない普遍性

調査会社のロゴです。シンボルは、モンドリアンの絵画のような普遍性と華やかさをコンセプトにデザイン。ロゴタイプは、モンドリアンが赤青黄の色面と黒の格子で構成された作風を確立したのと同時期に発表された「Futura（フツラ）」という書体をベースにアレンジしています。Futura とはラテン語で「未来」という意味もあり、コンセプトに合致した書体として提案しました。

つながりとスピード感

制御機器のブランドロゴです。つながるイメージとスピードを表現しています。頭文字の「S」と末尾の「C」をのばすことで、前後のつながりとスピード感を強調しています。シルバーグレーの配色は、「高性能」「高い技術力」など、知性やテクニカルなイメージを表し、強弱のある柔らかいラインは、それらを操る「人」「安心、信頼」をイメージしています。

幸せで有意義な時間を提供

デリバリー専門のスーパーマーケットのロゴです。即時配達で得られる、有意義で幸せな時間をつくり出すこのサービスの価値を、「時計の針」と「ハート」を合わせた「√」マークで表現しました。ロゴタイプは躍動感のある手書き風の書体をオリジナルでデザインしました。有機的な伸びやかなフォルムで、スピード感やフレッシュさを伝えます。

わくわく・日の出

きらきら輝く・放射

鼻歌を口ずさむリズミカルな動き

ものづくりとビジネスをつなぐ

シリウス・次代を見るプロの目

色を重ねる・グラデーション

13 文字の成り立ちや書道の知識

日本語のマークやロゴタイプをデザインする時、漢字やひらがなの成り立ちや旧字体について調べたり、書道の楷書、行書、草書、隷書、篆書などを調べて、形の特徴をうまく取り入れてアレンジしたりすることもおすすめです。特に伝統を感じさせたい場合、古い書体を参考に、その時代のニュアンスを残しながら現代的にアレンジするといいでしょう。落款のデザインにも、篆書体を参考にモダンな印象にアレンジできます。

隷書体

130年続く老舗のソース会社のブランドロゴです。書道で見られる隷書体を調べて、その特徴を残しながら、Illustratorのペンツールでシャープに仕上げています。特に、しんにょうの三角形が4つ連続する形がよいアクセントになりました。

旧字体・篆書体

70年以上続く神戸の活版印刷会社のロゴです。70年の歴史を感じさせるため、「社」のしめすへんは旧字体や篆書体の特徴をほどよく取り入れ、クラシカルな表情に。またこれからの時代にも対応できるよう、現代的でスタイリッシュなゴシック体に仕上げています。

『新版 常用漢字五体字集〈人名漢字付〉』（石飛博光、NHK出版）より引用（辻、社、刷）

啓文社印刷

落款デザイン

書道の世界では作者の印として落款を押します。篆刻と言われるもので、本物の篆刻作品をよく観察してそのディテールをうまく取り入れてアレンジしています。元の文字を筆で書くこともありますが、Illustrator のパスで書いてモダンな印象に仕上げることもあります。

14

文字を分解する

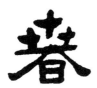

日本語でもアルファベットでも、文字を分解してみると新たな発想や個性的な形が見つかるかもしれません。その際、ただ分解しただけではなく、それによって伝えたい何かに見立てられると、より説得力が増します。頭を柔らかくして、既成概念にとらわれずに思い切って分解してみましょう。

春

プライベートワークで、春をテーマにした作品を制作したときのロゴです。「春」の文字の成り立ちを調べると、甲骨文や金文に始まり、現代の楷書へと移り変わってきています。その中に特徴的な「春」を見つけて、さらに各パーツを特徴的に分解してデザインしています。

中国の漢字には、甲骨文、金文、篆書、隷書、楷書のように年代ごとに様々な書き方があります。同じ漢字でも別の書き方では異なる表現になります。このロゴでは、孔謙碣に書かれた「春」という隷書の文字（上）を参考にデザインしました。

PKC

飲食店を経営する会社のロゴです。社名の「PKC」を半円を
使って記号的に分解してデザインしています。同じ形の繰り
返しが、心地よいリズム感を生んでいます。

悠

WEB 制作、ウェブマーケティングを行う会社のロゴです。ネー
ミングが、「悠（はるか）＋ Comfort」ということから、「悠」
の文字を分解して、穏やかで優しい心地よい空気感を表現して
います。

P

料理撮影に特化し、フードフォトの企画、メニューブック作
成など、飲食店の販売戦略のバックアップを行う会社のロゴ
です。「P」を分解し、カメラに見立ててデザイン。レンズの
部分はお皿をイメージしています。

福

内科クリニックのロゴです。お名前の「福」を逆さにした「逆
さ福」をモチーフとし、患者が健康で幸福が訪れるように、
またクリニックにも福が訪れるように願いを込めています。
また、十字マークを取り入れてアクセントとし、建物と樹木
のようにも見え、優しく親しみやすい印象にしています。

福本医院
FUKUMOTO CLINIC

何をデザインで表現するのか、
その本質を見極める

例えばお花屋さんのロゴを依頼されたとしましょう。「お花のイラストを使って、きれいなデザインをしよう」とか、「装飾的なスクリプト書体でロゴタイプをつくれば、おしゃれかも!」など、表層的な「お花屋さんっぽい感じ」だけでデザインしていくと、ストーリー性やメッセージのない、どこにでもある平凡なデザインになってしまいます。

「このお花屋さんは他のお花屋さんとどこが違うのか?」「このお店の最大の魅力は何だろう」「取り扱っている花へのこだわりは何だろう」「オーナーが常々大切にされていることや情熱、将来へのビジョンは?」など、このお店だからこその魅力や強み、取り組み、商品のこだわりなどを見つけ出すことが大切です。もしかしたら、お店の立地に特徴があるかもしれませんし、お店の歴史や、オーナーの魅力的な人柄などがコンセプトの糸口になるかもしれません。

簡単に言うと、提案したシンボルが、店名だけ差し替えたら他のお店でも使えてしまうようなものではいけないということです。本質を捉えて、「○○で○○なお花屋さん」と簡潔な言葉で説明できる、このお店ならではの明快なコンセプトを見つけると、デザインにぐっと説得力が生まれ、ロゴやツール展開にもよい影響を及ぼします。

この「本質」というのは、クライアントの中、そのブランドや商品の中にヒントが潜んでいます。だからこそ、ヒアリングや情報収集が最も大切なフェーズであると言えます。このことを理解していれば、どんな案件でも「アイデアが出ない!」ということはなくなるので、気持ちに余裕を持ってデザインに取り組むことができるようになります。

2

表現方法

15

鉛筆で書く

ス ケッチブックや和紙、コピー用紙などに、鉛筆でロゴを書く表現です。PC で描いた機械的な線や形では表現できない、アナログならではの味わいと人の手の温かさを表現することができます。文字やマークの形をいきなりフリーハンドで描くのは難しいので、最初に PC 上で書体やマークの形をつくってプリントし、それを下絵にしてフリーハンドで描いていくとつくりやすいです。

味のある明朝体

WEB 制作会社「晴々屋」のロゴ。親しみやすい味わいのある文字にするため、ヘタウマな明朝体を鉛筆で手書きしています。マークも鉛筆で塗りつぶしています。スキャン後、Illustrator の画像トレースで仕上げています。

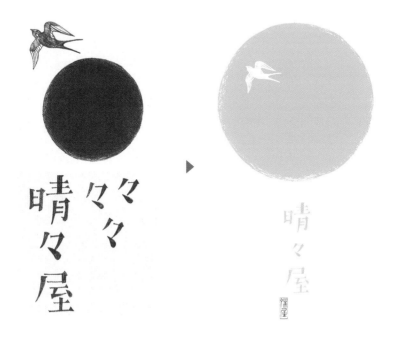

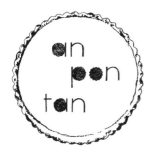

手描きの設計図

個人の建築家のロゴ。施主への提案はすべて手描きで
行うことを実践されている建築家のポリシーを、スタ
イリッシュかつ優しさを感じるモダンな字形で表現。
あえて図面を描くように直線定規と雲形定規を使っ
て、手描きで仕上げました。

16

筆で書く

墨汁と筆で半紙に書く、スタンダードな書道の表現です。和風のテイストが欲しい時に書けると重宝します。太い筆で力強く書いたり、細めの筆で繊細に書いたり、ぽってりとかわいく親しみやすい感じで書いたり、たくさんにじませたり、かすれを強調してみたりと、練習次第で様々な表情を書き分けられます。達筆でなくても、わざとヘタウマに書いて、味わいのある筆文字にするのも有効ですし、ロゴの一部の素材として書くこともできます。

墨汁と筆で半紙に書く

習字で使う太筆よりも、細筆を根元まで下ろして使っています。下の写真のように、一発書きでなくても、たくさん書いた中からよい文字をスキャンし、PC 上で文字のバランスを整えています。

筆の先を平らにカットしたり、大小２本の筆を箸を持つように同時に使ったりしています。普段使用している半紙は「出雲」の1000枚入りで、にじみとかすれのバランスがよく、乾いた後シワになりにくいので、とても使いやすいです。墨汁は「玄宗」の500ml入りを使っています。

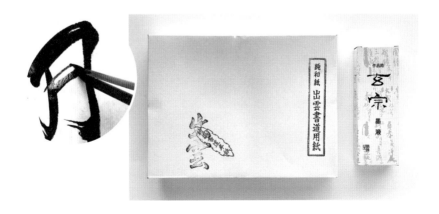

17

表現のコツ3

筆のストロークをパスで描く

筆で書いた素材をそのままパスのデータに変換する場合は Illustrator の「画像トレース」が有効ですが、文字の細部や形を修正したい場合や、にじみやかすれのない表現にしたい場合には、スキャンした素材を下絵にして、Illustrator のパスでトレースするのがおすすめです。また、毛筆の打ち込み、トメ、ハネ、曲がり角の形状を理解しておくと、実際に筆で書かなくても、手描きのスケッチを元に毛筆のニュアンスを取り入れて文字をつくることができます。

筆＋パスでトレース

いったん筆で文字を書き、スキャンして PC に取り込みます。Illustrator の画像トレースでもよいですが、スキャンした文字を下絵にしてパスで新たにトレースすることで、文字のバランスなどを修正しながら仕上げることができます。また、にじみやかすれのない表現にしたい場合に有効です。

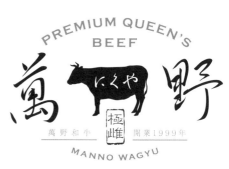

高麗食品

▼

高麗食品

▼

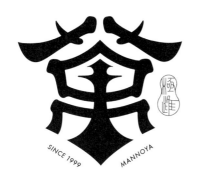

▼

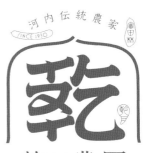

関連ページ → P155

18

割り箸ペンで書く

割り箸に墨汁をつけて文字を書いたり、絵を描いたりすると、筆やサインペンとも違う個性的な線が生まれます。ポイントは、墨汁がポタポタとたれるくらい多めにつけることと、墨汁が染み込みにくい（にじまない）用紙に、やや小さめに書くことです。

版画のような商品ロゴ

ペンを走らせるスピードは、恐る恐る書かず、リズミカルに勢いよく書くのがコツです。既成のフォントでは出せない唯一無二の文字になり、慣れればあまり時間をかけずに仕上げることができるので、書けるようになっておくと便利です。

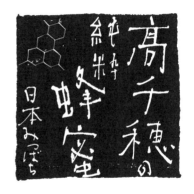

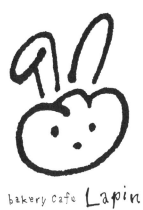

たくさん書いて、スキャンし PC に取り込みます。Illustrator の「画像トレース」でパスのデータにしてから、使える文字や絵だけを組み合わせて仕上げます。

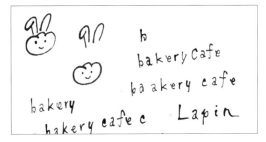

19

万年筆やペンで書く

万年筆やサインペンで書くと、フリーハンドならではの
ナチュラルさとスッキリとした印象に仕上げられるの
でおすすめです。万年筆で書く場合、できれば太めのペン先
のものを使用し、少し小さめに書くと、インクのたまったと
ころの色の濃淡がわかりやすく書けます。サインペンで書く
場合も、ペン先の太さ、書く大きさ、書く用紙の種類などを
いろいろと工夫してみるとよいでしょう。

手紙のように気持ちを込めて

万年筆で書いた文字は、どこか手書きの手紙を連想さ
せることから、オーナーからのメッセージ性や、お店
やブランドのストーリー性をかきたてるのに効果があ
ります。

こもれび コーヒー
　　焙煎所

コモレビ コーヒー

コモレビ コーヒー
　　焙煎所

コモレビ コーヒー
　　焙煎所

コモレビ コーヒー
　　焙煎所

アンティークのボタン屋さんのロゴ。大きな「R」
は Illustrator のパスで描きましたが、「Rollo」の
文字はサインペンで何個も書き、うまく書けた文
字を抽出しました。

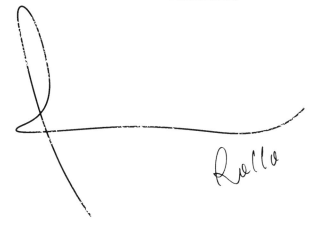

20

指で書く

指に墨汁をつけて書く表現です。指を寝かせ、指の腹を使って書くと、丸みのある太い線が書けます。また、指を立て、爪の先を使って素早く書くと、細くシャープな線になります。筆では得られないモダンな印象の文字を書くことができます。日本語はもちろん、アルファベットのロゴにも有効です。

モダンな印象の書き文字

ポイントは、墨汁が指からたれるくらいたっぷりつけて、コピー用紙など、インクがにじみにくい用紙に書きます。また、指の腹と爪の先を使って線の太さに抑揚をつけて書くとよいです。乾いたらスキャンし、Illustratorの画像トレースでデータ化します。

JAPANESE RESTAURANT AND SUSHI BAR

焼そば・お好み焼・鉄板焼

MOMOFUKU

Tako-yaki
AKINAI

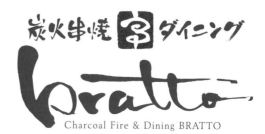

Charcoal Fire & Dining BRATTO

21

切り絵（切り文字風）

黒い紙、または、黒に塗りつぶしたものを出力し、その紙をハサミを使ってフリーハンドで文字を切り抜きます。意図しない大らかで自由な文字をつくることができます。ポイントは下書きをしないで、思い切りよく大胆に切り抜くことです。小さい文字は切り抜きにくいので、A4用紙に一文字という大きさが目安です。切り抜いた文字を白い用紙に貼り、一文字ずつスキャンしてPCに取り込み、Illustratorの「画像トレース」を使ってパスデータにします。

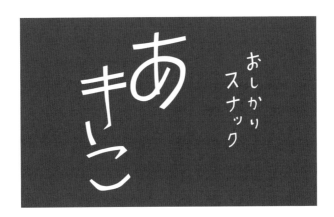

レトロ感と味わいのある文字

レトロで、ちょっとかわいらしい文字をイメージしながら、コピー用紙をハサミで切り抜いてつくったロゴです。下書きなしで、感覚に任せてざくざく切り抜きました。偶然性もよしとすることで、計算されすぎていない味わいのある文字になりました。

社会福祉法人
にこにこ福祉会

黒く塗りつぶした出力紙をハサミで切り抜いてできた
文字を、白いコピー用紙に貼り付けたもの。この後、
この原稿を1枚ずつスキャンしてPCに取り込みま
す。Illustratorの「画像トレース」でパスデータにし
て、iPadのAdobe Frescoで描いた水彩の素材をは
め込んで仕上げています。

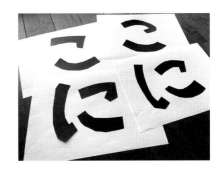

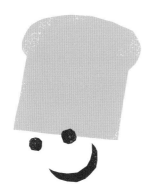

食パン専門店「ツキノベーカリー」のシンボルキャラク
ター。実際に紙を切り抜いたように見えるように、
Illustratorのパスで描いています。これも下絵は描かず
に、自由に描くのがポイントです。Photoshopでかすれ
を加えて、温かみのある質感に仕上げています。

22

にじみやかすれの質感をつける

古い印刷物のような自然なインクのにじみや、かすれた風合いをロゴに加えることで、人の手でつくられた温かみを感じさせることができます。Illustratorの機能で、「効果」→「パスの変形」→「ラフ」でも似たような効果が得られますが、どこか機械的な雰囲気が残ります。より自然な表情にするためにはコピー機を使用します。簡単なので、ぜひ試してみてください。

ホウソウゾク

PACKAGE DESIGN PARTY

コピー機を使ったテクスチャのつけ方

1. A4用紙に、黒ベタにしたロゴを程よい大きさで配置してプリント。
2. プリントした元原稿をコピー機で25%に縮小コピー。
3. 縮小された原稿をコピー機で400%拡大コピー。

1.〜3.を繰り返すと、より画質の荒れた感じにすることができます。コピーの濃度を濃くしたり、逆に薄くしたりすることでも表情を変えられます。

1.
A4（出力した元原稿）

2.
A4（25%縮小コピー）

3.
A4（400%拡大コピー）

かすれた風合いをつける

1. 幅 10 数 cm 程度の大きさの黒ベタのロゴを Photoshop で開く。解像度は 200dpi 程度に。
2. かすれさせたい部分の複数箇所をなげなわツールで選択し、境界線をぼかす。
3. 「フィルター」→「ピクセレート」→「メゾティント」→「粗いドット（強）」

4. 「画像解像度」で「バイキュービック法」にチェックを入れて、200dpi のまま、幅 500mm くらいに拡大して保存。
5. Illustrator に配置して「画像トレース」でパスにして完成。

1.
※

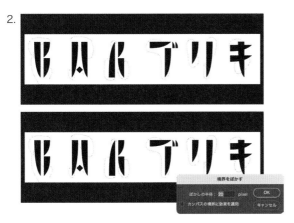

※ Illustrator でロゴの周囲に色・線なしの透明の枠をつくって、その枠ごと Photoshop へペーストします。

2.

3.

23

絵具や写真を使う

ロゴに水彩絵具のテクスチャを使用したり、素材そのものを撮影してデータ化したりすることもできます。アプリケーションの機能だけに頼らないアナログの工程を加えることで、温かみと味わいのあるロゴにすることができます。ただし単色ベタで再現できるか、小さく使用した時の視認性なども考慮しておく方がよいでしょう。

素材を自分でつくる

水彩絵具や、クレヨンなどでテクスチャをつくり、葉っぱのシルエットはリアルの木を撮影したものを使用しています。

コモレビ コーヒー
焙煎所

コーヒーをカップの底に
塗って染みをつくる

水彩絵具で描く

庭の木を撮影（3枚の画像を使用）→Photoshopでモノクロ2階調にして保存し、Illustratorの「画像トレース」でパス化して合体。その中に、左図の水彩絵具で描いたテクスチャをはめ込む。

素材そのものを撮影する

素材そのものを撮影し、できるだけそのままロゴデ
ザインとして定着させます。素材が持っている造形
などをそのまま活かすデザインで、ある意味自由度
が制限されますが、それがかえって狙いすぎていな
い面白い形につながります。

Base Bar CoCa
kita-shinchi

小枝を撮影 → Illustrator の画像トレース

活字を撮影 → Photoshop で階調を調整 → Illustrator の画像トレース

アイデア出しに行き詰まった時に
やるべきこと

ラフスケッチを書きながらよいアイデアがなかなか思いつかないという時があります。こんな時、ロゴの事例がたくさん載っている本やPinterestなどをすぐに見て、何かヒントを得ようとしていませんか？　私も駆け出しの頃はそうしていましたが、そうやって見つけたヒントは、そのデザインにどうしても引っ張られてしまいます。しかも、それと似すぎないようにすることに気をとられてしまい、本来の表現したいものからの発想ではなくなってしまいます。

この「本来の表現したいもの」はどこを探せば見つかるのでしょうか？　そう、それはクライアントの中にしかないんです。だから、アイデア出しに行き詰まったら、ヒアリングした時のメモを再度じっくり読み返してみたり、クライアントやその商品やブランドのことについて改めて調べたり、その会社のことをより深く知るために求人用の採用ページ（社長のコメントなどはその会社の特徴が端的に説明されていることが多い）を熟読してみたりして、デザインで伝えなければならないことや最大の魅力や特徴は何だったのかを確かめる作業に立ち返りましょう。

「それもやって死ぬほどスケッチも書いたけど、これ以上は無理～！」となったら、潔く作業を中断して、散歩に出かけたり、風呂に入って早めに寝たりしましょう。人はリラックスしている時によいアイデアが思いつくそうです。ただし、死ぬほど考え抜いてから休憩するというところがポイントです。私も4案提案しなければならない案件で、あと1案がどうしてもうまくいかず、明日の昼一にプレゼンという状況でも早々に就寝し、翌朝早く、ベッドの中でうまくいく形を思いつき、朝から一気に仕上げて、私の一押しのA案としてプレゼンに臨み、その場でそのA案に即決いただいたという経験があります。

3

ロゴタイプ

24 ローマン体とサンセリフ体

欧文書体は大きく分けて、ローマン体、セリフ体、スクリプト体、スラブセリフ体などに分かれます。ロゴタイプに使用する書体を探す時に、それぞれの書体が持つ印象の違いを理解しておくと役立ちます。書体選びの際は、ある特定の時代を感じさせるものや、お国柄を感じさせるものを基準にしたり、エレガントなもの、落ち着きと高級感があるもの、洗練されて力強いものなど印象から選んだりします。

Adobe Garamond Pro

Helvetica

ローマン体（セリフ体）

画線の先端にヒゲとも呼ばれるセリフがついたスタイルで、古代ローマの碑文の文字を元にしたと言われています。小説などの本文組みで使われることが多いですが、ロゴで使う場合でも、伝統、品位、高級感などの印象を演出するのにふさわしい書体様式です。

サンセリフ体

ローマン体に見られるセリフのないスタイルです。19世紀ごろから見られるようになり、タイトルや見出し、標識などにも多く使われています。装飾が少なくシンプルなデザインのため、現代的な印象があり、企業ロゴなどにも多く見られます。

ローマン体の種類

Logotype LOGO オールドスタイル 古典的

Adobe Garamond Pro

Logotype LOGO トラディショナル

Perpetua

Logotype LOGO モダン 現代的

Didot

サンセリフ体の種類

Logotype LOGO グロテスク 古典的

Franklin Gothic

Logotype LOGO ネオグロテスク

Helvetica

Logotype LOGO ジオメトリック 現代的

Futura

25 ウェイトの違い（欧文書体）

書体選びにおいて、ウェイト（太さ）の違いによっても印象が大きく変わってきます。細身の書体は繊細さやスタイリッシュさを感じさせ、太い書体は力強さや安定感を感じさせます。前項「書体選びのコツ1」に加えて、太さも考慮して選ぶようにしましょう。例えば「ローマン体×細」は、伝統的かつ品のある印象に。「サンセリフ体×太」は現代的かつ安定感のある印象になります。これはプレゼンの時になぜこの書体を選んだのかの説明をするのにも役立ちます。

伝統的×品位

Adobe Garamond Pro Regular

伝統的×力強さ

Adobe Garamond Pro Bold

現代的×繊細さ

Helvetica Light

現代的×安定感

Helvetica Bold

Logotype
LOGO

Perpetua Regular

Logotype
LOGO

Perpetua Bold

Logotype
LOGO

Didot Regular

Logotype
LOGO

Didot Bold

Logotype
LOGO

Rockwell Regular

**Logotype
LOGO**

Rockwell Bold

Logotype
LOGO

Galvji Regular

**Logotype
LOGO**

Galvji Bold

Logotype
LOGO

Futura Light

**Logotype
LOGO**

Futura Bold

Logotype
LOGO

Neue Frutiger Light

**Logotype
LOGO**

Neue Frutiger Heavy

26

明朝体とゴシック体

和文書体は大きく分けて、明朝体、ゴシック体、丸ゴシック体、楷書体、行書体、隷書体などがあります。ロゴタイプに使用する書体を探す時に、それぞれの書体が持つ印象の違いを理解しておくと役立ちます。ここでは明朝体とゴシック体について解説しています。欧文書体同様、和文書体にも古典的な骨格を持った書体や、現代的な印象の書体、抑揚のある書体、柔らかさのある書体など、それぞれの書体が持つ特徴を理解しておきましょう。

永

ロゴの書体を選ぶ

リュウミン Pro

永

ロゴの書体を選ぶ

ゴシック MB101 Pro

明朝体

横線を細く、縦線を太くし、横線の終筆部分や横線から縦線へつながる角の部分に、三角形のウロコがあるのが特徴です。このウロコは毛筆の押さえにあたります。また、ハネやハライにも抑揚があり、毛筆のニュアンスが取り入れられています。書籍や雑誌、新聞の本文などにも多く使われています。日本的な伝統や品位、高級感などの印象を与えたい時に向いています。

ゴシック体

すべての点画がほぼ同じ太さに見えるように設計されています。直線的で整理された形状から、大きくしても小さくしても一定の可読性を保てるので、公共機関のサインなどにも向いています。また、文字を並べた時に1つのかたまりとして見えることから、見出しやロゴタイプなどにも多く使われています。現代的、力強さ、安定感や大らかさなどの印象を与えたい時に向いています。

いろいろな明朝体

ロゴの書体を選ぶ　　古典的

きざはし金陵

ロゴの書体を選ぶ

筑紫 A オールド明朝

ロゴの書体を選ぶ

リュウミン

ロゴの書体を選ぶ　　現代的

UD 黎ミン

いろいろなゴシック体

ロゴの書体を選ぶ　　古典的

筑紫アンティーク S ゴシック

ロゴの書体を選ぶ

秀英角ゴシック銀

ロゴの書体を選ぶ

ゴシック MB101

ロゴの書体を選ぶ　　現代的

かな：タイプラボ N　漢字：UD 新ゴ

文字の重心とふところ

文字の画線に囲まれた空間を「ふところ」と呼びます。文字の「重心」が高い文字は足長に見え、低いと足が短く見えます。ふところが狭く重心が高い文字は、古典的なフォルムとなり、ふところが広く重心が低い文字は、現代的でどっしりとした安定感があります。

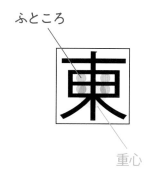

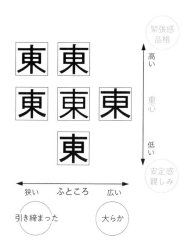

27 ウェイトの違い（和文書体）

和文書体においても欧文書体同様、ウェイト（太さ）の違いによって印象が大きく変わってきます。細身の書体は繊細さやスタイリッシュさを感じさせ、太い書体は力強さや安定感を感じさせます。前項「書体選びのコツ3」に加えて、太さも考慮して選ぶようにしましょう。例えば「明朝体×細」は、伝統的かつ品のある印象に。「ゴシック体×太」は現代的かつ力強さのある印象になります。これはプレゼンの時になぜこの書体を選んだのかの説明をするのにも役立ちます。

伝統的×品位

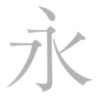

リュウミン Pro L-KL

伝統的×力強さ

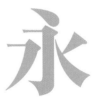

リュウミン Pro H-KL

現代的×繊細さ

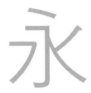

ゴシック MB101 Pro L

現代的×安定感

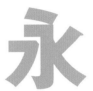

ゴシック MB101 Pro B

ロゴの書体を選ぶ

きざはし金陵 M

ロゴの書体を選ぶ

きざはし金陵 B

ロゴの書体を選ぶ

筑紫 A オールド明朝 L

ロゴの書体を選ぶ

筑紫 A オールド明朝 E

ロゴの書体を選ぶ

リュウミン R-KL

ロゴの書体を選ぶ

リュウミン U-KL

ロゴの書体を選ぶ

UD 黎ミン L

ロゴの書体を選ぶ

UD 黎ミン EB

ロゴの書体を選ぶ

UD 黎ミン M

ロゴの書体を選ぶ

UD 黎ミン H

ロゴの書体を選ぶ

筑紫 B 丸ゴシック L

ロゴの書体を選ぶ

筑紫 B 丸ゴシック E

ロゴの書体を選ぶ

秀英角ゴシック銀 L

ロゴの書体を選ぶ

秀英角ゴシック銀 B

ロゴの書体を選ぶ

ゴシック MB101 L

ロゴの書体を選ぶ

ゴシック MB101 B

ロゴの書体を選ぶ

かな：タイプラボ N L　漢字：UD 新ゴ L

ロゴの書体を選ぶ

かな：タイプラボ N DB　漢字：UD 新ゴ DB

ロゴの書体を選ぶ

かな：タイプラボ N M　漢字：UD 新ゴ M

ロゴの書体を選ぶ

かな：タイプラボ N H　漢字：UD 新ゴ H

28 スペーシング

文字間を調整することをスペーシングといい、となり合う文字の間を調整することをカーニングといいます。うまくスペーシングやカーニングをするコツは、文字として見ずに一文字一文字を図形として見たり、文字の外側の空間（ネガティブスペース）を意識したりすることです。また、3文字ずつ見たり、逆さまにして見たりすると、わかりやすくなります。

KERNING

これ以上詰められない場所の文字間を最初に決める

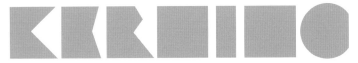

文字を単純な図形として見る

KERNING

ネガティブスペースを見る

⅁NINᴚƎᴷ

逆さまに見る

kerning

ker
ern
rni
nin
ing

3 文字ずつ見る

29 そのまま使う（欧文書体）

ロゴタイプをデザインする時、既成のフォントのままだとデザインしていないと思われるのでは、という話をよく耳にします。しかし、目的やイメージにピッタリ合う美しい書体を的確に選定し使用することも、デザイナーとして立派な仕事だと認識しましょう。ここでは、欧文フォントのデザインを変えずに、そのまま使用する際のコツをご紹介します。

● イメージに合った、美しい書体を選ぶ

前項の「書体選びのコツ」を参照し、目的や与えたい印象などを元に、書体を探します。選ぶ時はフリーフォントでもよいものはありますが、有名なフォントベンダーが販売している書体の方が安心です。

● スペーシングをしっかりやる

前項の「スペーシング」を参照。文字間が狭いもの、広いもので大きく印象が異なることを知り、いくつかのパターンをつくって検証しましょう。

● 一部の文字の形を調整した方がよい時がある

次項の事例のように、大文字と小文字が混ざったロゴタイプの場合、文字の高さなどを揃えた方が美しく見える場合があります。

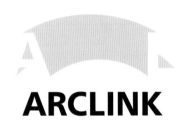

Neue Frutiger Heavy

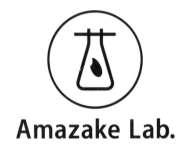

Myriad Pro Semibold SemiCondensed

Hashimoto
KENSETSU KOBO

高さを揃える

既成書体の場合、「h」や「i」の高さは大文字
の高さよりも飛び出しています。本文用に組
む時にはこの方が読みやすいのですが、ロゴ
としてつくる場合は大文字と小文字の高さを
揃える方が美しく見えます。この例では、既
成書体より文字を少し細く加工しました。

Hashimoto

Frutiger LT 67 Bold Condensed

Hashimoto

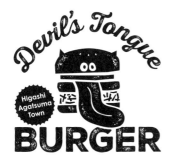

Nexa Rust Script S 3
Nexa Rust Sans Black 2

Astoria Roman

30 アレンジして使う（欧文書体）

既成書体でイメージに近いものを見つけたとしても、「もう少し強い印象にしたい」「より洗練させたい」というような場合には、文字を少し太くしたり逆に細くしたりして微調整します。また、文字の一部の角に丸みを加えて、大らかで柔らかい印象にすることもあります。ベースとなる書体があることで、文字の骨格など、バランスを崩すことなくアレンジできます。

Microsoft Tai Le Bold

▼

sunworks

文字の一部の角を丸めて柔らかさを出しています。小文字で組んでいますが、「k」の縦棒の高さを他と揃えることで、大文字で組んだように見えます。「u」と「n」は小文字の方が全体の印象がより柔らかく優しい印象になります。「W」の切り込みをシンプルに。

Copperplate Gothic Light Regular

▼

MUKUTOU

少ししっかりとした太さを持たせ、「U」と「O」の形状を微調整しています。また、「M」のV字をアレンジし、ニュアンスを変えています。

UPPERRAIL

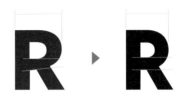

UPPERRAIL

FreightSans Bold SC

▼

UPPERRAIL

「P」や「R」の重心が低く、大きなボウルが特徴的なサンセリフ書体をベースに、より幾何学的かつスタイリッシュにアレンジを加えています。具体的には、文字幅をやや狭くし、「R」のボウルの形状を水平ラインを基調としたフォルムにしています。

ORICON

Futura BT Heavy Italic

▼

ORICON

よりスッキリとした印象にするために、文字全体をごくわずかに細くし、「R」のボウルを広くしました。「N」の切れ込み部分は本文用ならよいのですが、大きく表示すると気になるのでシンプルな形状に。その分、黒みが増して太く見えるので、斜めのラインを細く調整しました。

31 アレンジして使う（和文書体）

デザインしたロゴタイプを商標登録する予定がある場合、和文フォントをそのまま組んだロゴはフォントベンダーによって商標登録ができないこともあるので、事前に確認しましょう。ロゴタイプとして使いやすいフォントもありますが、一般的なゴシック体や明朝体をそのまま使用すると、独自性が出せず、印象が弱くなります。シンボルがある場合は、シンプルなフォントのまま組み合わせるということはよくあります。ロゴタイプ単体の場合は、フォントにアレンジを加える方がよいでしょう。

● **フォントのままロゴとして商標登録したい**

フォントベンダーによって規約が異なりますので、事前に確認します。ロゴの商標登録が必要な場合は、商標登録が可能なフォントを使った方がよいでしょう。

● **スペーシングをしっかり調整する**

前項の「スペーシング」を参照。文字間が狭いもの、広いもので大きく印象が異なることを知り、いくつかのパターンをつくって検証しましょう。

● **フォントのまま使用するのはシンボルがある時が前提**

シンボルがないロゴタイプのみのデザインをする場合、フォントをそのまま使うと個性が出にくいので、アレンジを加えた方がベターです。

株式会社
浅野・出江建築事務所

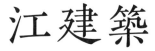

きざはし金陵 M

▼

江建築

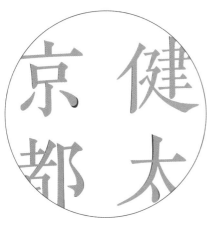

きざはし金陵 M

この例では、きざはし金陵を元に、縦画を中心にほんの少し太くなるように調整し、文字にしっかりとした強さが感じられるようにしました。点はよりどっしりとした太さにアレンジしています。

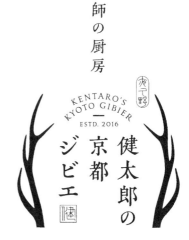

すてきなじかん
suteki na jikan

この例では、ZEN オールド明朝 R をほんの少し太らせたものを元に点画のバランスを微妙に崩して、素朴でゆったりとした大らかな印象に仕上げています。あえてバランスを崩して、よい意味での違和感を持たせることで、気になる感じを演出することもあります。

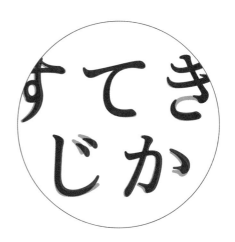

ZEN オールド明朝 R

調整後

32 アレンジして使う（和文書体）

- ●ハライや点など、アクセントにできそうな部分をアレンジする
- ●文字の一部をカットして隙間をつくる
- ●縦画、横画が接している部分や、交差している交点に、墨だまりをつくって柔らかさを出す
- ●一文字ごとに大きさの抑揚をつけ、配置をランダムに組むことで動きを出す
- ● かすれや、にじんだようなテクスチャを加える

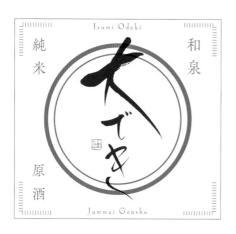

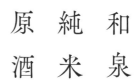

原　純　和
酒　米　泉

筑紫Ｂヴィンテージ明ＳＲ

▼

原　純　和
酒　米　泉

筑紫Ｂヴィンテージ明ＳＲをベースに、「泉」「原」「酒」の四角で囲まれた横画を、毛筆で書いたようなニュアンスを持たせて加工したり、「米」の点のつながりを強調したり、ほんの少しのアレンジでもオリジナリティを出すことができます。

 福本医院
FUKUMOTO CLINIC

小塚ゴシックをベースに、縦画の打ち込みの
エレメントと「福」「医」の角の出っ張りを
なくしています。また「福」の口を幅広に、「院」
のこざとへんの形状の調整をして、ふところ
を広めに。文字の始筆、終筆の角をごくわず
かに丸めて優しい印象にしています。

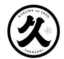

小塚ゴシック M

の郷 ▸ 久留馬の郷

筑紫アンティーク S ゴシック B ステンシルのように、文字の一部をカット

農園 ▸ 乾 inui farm 農園

A1 明朝 B 墨だまりをなくし、文字の一部をカット→にじみ加工

説家 ▸ 小説投稿サイト 小説家になろう

リュウミン B-KL 斜体をかける → ハライや点を分割して点画の間を広くとり、
配置に動きを出す

 広く 根漬 ▸ 大利根漬

解ミン 月 M 文字のふところを広めに調整し一部を分割 → にじみ加工

33 欧文書体の大文字小文字の使い分け

欧文のロゴタイプを考える時、すべて大文字にするか、頭文字だけ大文字、またはすべて小文字にするかで、同じフォントを使用していてもその印象は大きく異なります。イメージに近い書体をいくつかセレクトしたら、大文字小文字の組み合わせをすべてつくってみて検証しましょう。

sunworks

SUNWORKS

Sunworks

sunworks

Microsoft Tai Le Bold

大文字の方が小文字よりも大きいので、強い印象になると思いがちですが、右記の例のように、文字の横幅を揃えてみると小文字の方が線が太くしっかりとして見えます。この事例ではここに目をつけて、小文字主体としながら、「k」の縦棒の高さを揃えて、大文字で組んだような堂々とした印象にしています。

Panasonic

PANASONIC

panasonic

Helvetica Black

パナソニックのロゴの書体は Helvetica Black に似たものが使われていることは有名ですが、これも大文字小文字の使い方を変えると、まったくパナソニックのロゴには見えなくなります。ロゴタイプの印象は、スペルの並びと、大文字小文字の組み合わせによって決定づけられていると言えます。

最終的にオリジナルで文字をデザインしましたが、最初に右図のようにサンセリフ体ですべて大文字のもの、頭文字だけが大文字のもの、すべて小文字のものをベタ打ちし、全体のバランスや印象を確認しました。小文字の「y」と「g」がとなり合っていることで、全体のかたまり感がなくバランスがあまりよくないと判断し、基本的には大文字で組むことに。ただし、「N」のみ小文字の形状を取り入れて、柔らかい印象にするなどの工夫をしています。

CYGNI

Cygni

cygni

Corbel Bold

書体はオリジナルですが、小文字の「y」をベースラインの内側に収めています。

Galliard Roman

書体はオリジナルですが、Geo= 大地、Rhizome= 根という意味から、それぞれの単語の頭文字を大文字にしています。

すべて大文字で組み、スモールキャップス（小文字の高さに合わせてつくられた大文字）のように頭文字の「E」のみ大きくしています。そのため頭文字だけ太くなってしまうので、少し細くしたり、エレメントの細部を微調整したりして、他の文字とのバランスを取っています。

34 既成の書体をベースにアレンジ

オリジナルでロゴタイプをつくりたい場合、既成書体を下絵にして全体のバランスは参考にしつつ、アレンジを加えたり、ニュアンスを変えたりして、既成の書体にはない個性を持たせることができます。慣れてきたらイメージしている書体をゼロから書き起こすこともできるようになります。

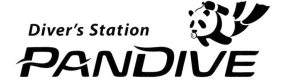

流れるような曲線が美しい Biome というフォントを使用し、斜体をかけます。「P」と「D」を少し大きくしてリズムをつくっています。「P」と「D」だけが太くなったので、全体の太さのバランスが同じに見えるように調整しつつ、文字幅を広げ、縦画を少し太くしてしっかりとした安定感を持たせています。最後に、波の流れをイメージした曲線を加えてアレンジしています。

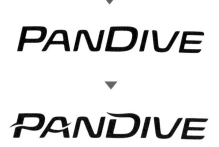

Biome Wide Semi Bold

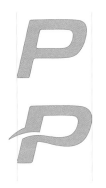

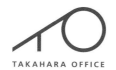

高原 社会保険労務士 行 政 書 士 事務所

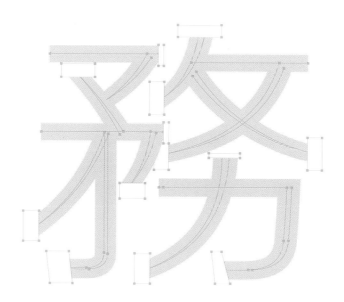

線幅に抑揚をつけたい時の例です。重心が低く、ふところが広い UD 新ゴを下絵とし、骨格にあたる、文字の中心ラインをトレースします。次に線を複製して重ねておきます。太くしたいパスのみをずらすと、その部分は線が 2 本になり、太く表現することができます。
線の端は、白の矩形でマスクし、パスのアウトラインをとってから、パスファインダーでカットして仕上げます。

事務所

UD 新ゴ R（文字幅 115%）

36 幾何学図形を組み合わせてつくる

丸 や四角などの図形を組み合わせて文字をつくります。アルファベットは特に、円と直線で構成された形を使いまわせる部分が多いので、慣れれば比較的簡単にオリジナルロゴタイプがつくれます。ただし、円と直線を物理的につなげただけでは、目の錯覚のため、つなぎ目がきれいに見えません。あえて幾何学的に見せたいという意図でないのなら、その部分の錯視の調整が必要になります。

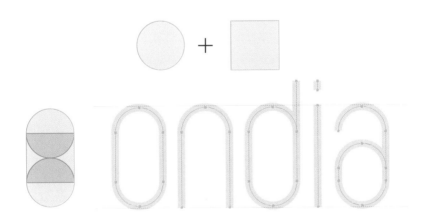

正円と直線（矩形）を組み合わせて「O」を書き、それを使いまわして他の文字もつくっていきます。文字の高さを低くしたり、線の端を丸くしたり、線の太さを変えたりすることで、様々な表情のロゴタイプをつくることができます。

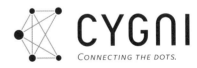

上のロゴタイプも、円と直線を組み合わせた形ですが、正円ではなく、やや扁平な形状です。また、曲線から直線につながる部分に、カーブをよりゆるやかにしたパスをはさむことで、より滑らかで美しいラインにしています。

37 ランダムに文字を組むコツ

手書きの文字や、手書きのニュアンスを取り入れたオリジナル書体などで文字を組む時、文字に強弱や動きをつけて組むと、魅力が引き立ち、効果的に表現できます。ただし、感覚だけで闇雲に動かすのではなく、いくつかコツがあるので、おさえておきましょう。文字を揃えて組むだけでは出せない個性や温かみが出せるので、表現の幅が広がります。

右下へ集まる

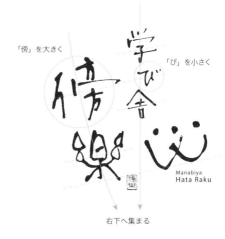

「傍」を大きく

「び」を小さく

Manabiya
Hata Raku

右下へ集まる

手書き文字を縦に組んだロゴの場合、書道のかな作品に見られるように、文字の流れが作品の右下に集まるように配置するとまとまりが出ます。行間や、行の始まりと終わりの位置がとなりの行と並ばないように配置されていることや、大きく書く文字の位置、墨を継ぎ足す位置もバランスをとる時の参考になります。

杉岡華邨「妹が庭」（昭和40年代前半）
奈良市杉岡華邨書道美術館より
https://www.facebook.com/sugiokashodou

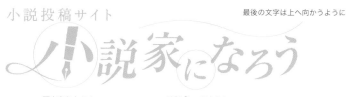

小説投稿サイト
小説家になろう

最後の文字は上へ向かうように

頭文字を大きく　　　　　助詞「に」を小さく

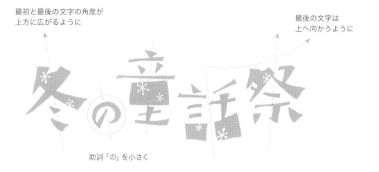

最初と最後の文字の角度が
上方に広がるように

最後の文字は
上へ向かうように

冬の童話祭

助詞「の」を小さく

右の事例は、ネーミングの通り「はなうた」を歌っているような柔らかいリズム感を意識した文字組みにしています。ふわふわと空間を浮遊しながら、いろいろな人やことがゆるくつながっていく様子を表現しています。

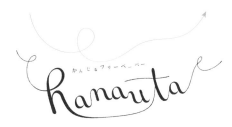

かんじるフリーペーパー
hanauta

Nail Salon
Viewt

Groove

焼き立て食パン工房
ツキノベーカリー
ISHIYAMADERA

38 文字を美しく見せるコツ

ざわざ時間と労力をかけてオリジナルの文字をつくったのに、素人っぽくなってしまっている残念なデザインを時々見かけます。欧文、和文それぞれで、文字をより一層美しく見せるためのポイントを紹介します。

GOLF SUPPORT

Basic Golf-Item & Used Golf-Item Supplier

太い細いの抑揚のあるオリジナルの欧文ロゴタイプをデザインする時、「S」「U」「Y」など、文字のどの部分を太くするのか迷うことがあります。その場合は、オーソドックスなローマン体で文字を打って参考にしましょう。右の図では「S」を例に挙げました。上下の線を細く、中央の線を太くすると、自然で美しく仕上がります。

Adobe Garamond Pro Semibold

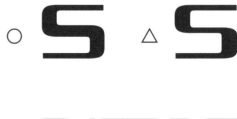

画数の多い横画はやや細く

揃えられるところは揃える

縦画は横画よりやや太く

少し空間がある

少しはみ出す

切り込みを深く

企業の正式名称のロゴタイプをつくる時、既成のフォントだと、どうしても入力しただけ感が出やすく、多少なりとも存在感を持たせるためにオリジナルで書き起こすことはよくあります。地味で細かい調整ですが、仕上がりの美しさにかなり影響するので、しっかりマスターしましょう。

○ 工業

「工」の天地幅を少し狭く、「業」の上下
2本の横線にはさまれた中央の線はより細くしてやや上寄りに

× 工業

「工」が大きく見え、
「業」が太く見える

関連ページ → P108

税理士法人
ななほし会計

庵原電設株式会社

限界を超えて、
常に成長していきたい

どんなデザインでもそうだと思いますが、ヒアリング時の最初の直感やひらめきから、短時間でつくったデザインが採用されたり、プレゼン前のぎりぎりまで追い詰められて、すさまじい集中力で一気につくったデザインがとてもよくなったり、ということがあります。一方で、なかなかよい形にならず、何週間も試行錯誤するような仕事もありますよね。

私の場合、経験が少なかった若い頃は、このようなことばかりだったように思います。毎回「産みの苦しみ」を味わうといった感じです。経験が浅いわけですから、当然といえば当然なのですが。このような時、「もう、このくらいでいいか」と妥協せず、さらにねばると思いがけないよいアイデアが見つかるものです。だから、そういう時ほどさらにねばってみてください。

そして、経験を積んでいくと、ある程度のところまでロジックで進められるようになります。アイデアの引き出しも増え、発想力もついてきて、以前のように苦しまなくてもデザインができるようになってきますが、いつものルーティンのようにつくっていると、もしかしたら自分のデザイン力の成長が止まってしまっているかもしれないという危機感も覚えます。ロジカルにデザインができるようになっても、ロジックでガチガチになったデザインは、説明はできても心に響かないということがあります。頭でっかちにならず、直感や感覚的な造形美も大切にしたいと思っています。人を好きになる時に理屈は関係ないですよね。そんな一瞬で魅了してしまうようなデザインの力も信じて、限界を超えたところにある面白いアイデアを探すという姿勢と、常に成長していくという意識を持って、これからもひとつひとつの仕事に向き合っていきたいと思います。

4

視覚調整

39 太さの調整

本語の漢字のロゴタイプをオリジナルでつくりたい場合、縦・横の線を同じ太さで統一したり、機械的に線の間隔を均等にしたりしただけでは、目の錯覚で不自然に見えることがあります。ゴシック体の場合は、横画を縦画より細くしたり、3本の横画の中央の線はやや上寄りにしたりするなどの調整が必要になります。また画数の多い文字はより細く、画数の少ない文字はより太くつくります。

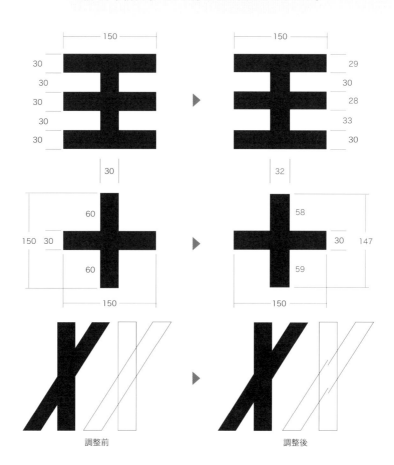

調整前 調整後

公益財団法人
大阪産業局
OSAKA BUSINESS DEVELOPMENT AGENCY

O.B.D.A.

画数の少ない「大」はより太く、画数の多い「業」は
より細く。縦画よりも横画を細く。「産」や「業」の
ように、上下 2 本の横線にはさまれた中央の横線は
より細く、やや上寄りになっています。

「大」と「産」の上部は他の文字よりも上に少し飛び
出させ、「阪」は逆に少し内側に収めています。既
成のフォントをベースにして書き起こすと、つくりや
すいと思います。

つなぐ司法書士法人

税理士法人
ななほし会計
Nanahoshi Tax & Consulting

40 大きさの調整

日本語もアルファベットも、一文字ごとの形が異なります。文字の形を単純な図形に置き換えてみると、丸い文字、四角い文字、三角形の文字など下図のようになります。それぞれをどのような大きさで並べると、見た目に大きさが揃うでしょうか？　オリジナルで文字をつくりたい場合には、このことを理解してバランスのよいデザインができるようになりましょう。

調整前

調整後

文字の大きさが揃って見えるか？

調整前の図は、四角の枠の内側にぴったり合わせて並べたものです。四角よりも丸が小さく見え、三角はさらに小さく見えます。これを自然なバランスにするには、調整後の図のように、丸の上下左右は枠よりも少しはみ出させ、四角はやや小さく、三角の下の頂点は少しはみ出させます。

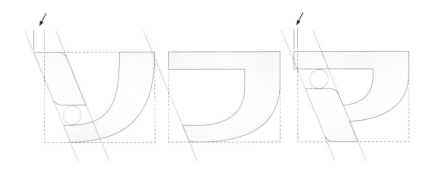

ソフマップ

ソフマップのロゴタイプは、「フ」の大きさを基準につくっていますが、「ソ」や「マ」は逆三角形の形をしているので、「フ」よりも小さく見えます。そこで、文字の一部を枠よりはみ出させることで調整しています。ただし、横組みの場合は水平のラインが揃っている方が美しく見えるので、どこをはみ出させるかは慎重に決めましょう。

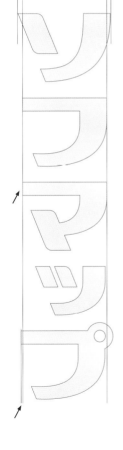

縦組みにした場合、横線を長くした「マ」が左にはみ出してしまうので、ここでは元の長さに収めて縦のラインが揃うようにしています。ただ、「ソ」の左右は垂直な直線ではないことと、頭文字であることから、左右にはみ出させていても違和感はありません。また「プ」は右上に丸がある分、右に寄って見えるので、意図的に左へずらしています。

41 滑らかさの調整1

正円を半分にしたものと直線をつないだラインは、物理的にはきれいにつながっていますが、見た目にはつなぎ目があまり滑らかに見えません。もともと美しい完成度の高い書体で組まれたロゴタイプは別にして、オリジナルでロゴタイプをデザインする場合に、この調整がされていないとチープな印象を与えてしまいます。特に信頼感や高品質感を感じさせたい場合には必須と言えます。

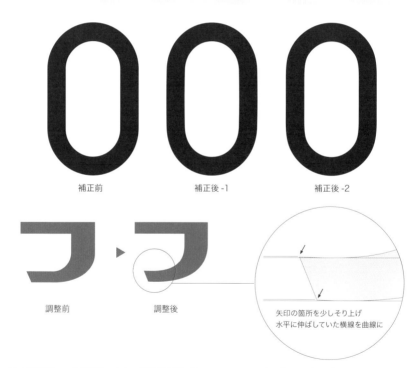

補正前　　　　　　　補正後 -1　　　　　　　補正後 -2

調整前　　　　　調整後

矢印の箇所を少しそり上げ
水平に伸ばしていた横線を曲線に

上図「補正前」の楕円形は、左右の縦線が内側に凹んで見えます。これを補正したものが、右の2つです。「補正後 -1」は左右の縦線を少しふくらませて調整したもので、「補正後 -2」は左右の縦線は直線のまま、円弧のパスの位置などで調整したものです。

ソフマップの「フ」のカーブのラインも、同じような調整を施しています。「フ」の縦線のカーブに入るポイントを少し上げ、カーブを終えて左に伸びる直線だったところを曲線にすることで違和感を解消しています。

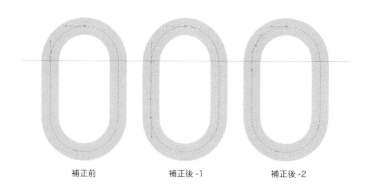

補正前 補正後 -1 補正後 -2

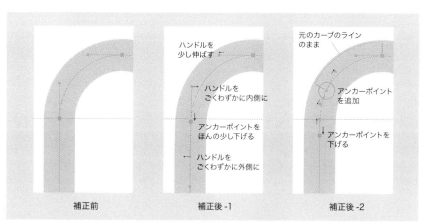

補正前 補正後 -1 補正後 -2

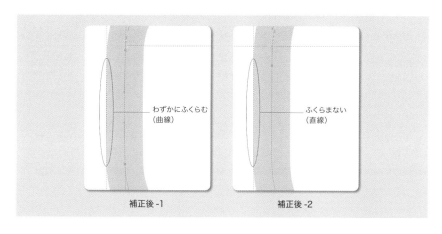

補正後 -1 補正後 -2

42 滑らかさの調整2

ア イコンの角丸や、曲線と直線とのつながり部分、S字のような曲線と曲線とのつながり部分においても、正円を1/2、または1/4にした円弧を機械的につなぐだけでは見た目に違和感が生じます。前項の視覚調整とともに、シンボルやロゴタイプの造形のクオリティを高めるための重要なテクニックを紹介します。

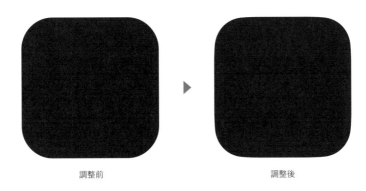

調整前　　　　　　　　　　　　　　　　　　調整後

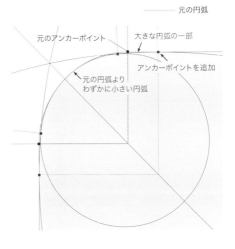

---- 元の円弧

元のアンカーポイント

大きな円弧の一部

アンカーポイントを追加

元の円弧より
わずかに小さい円弧

正円の1/4の円弧と直線がつながった元のラインには、つなぎ目のアンカーポイントは1点ですが、ここを2点に増やし、直線につながる少し手前の部分からカーブをゆるやかにします。具体的には右図のように、小さな円弧とはるかに大きな円弧を組み合わせて描きます。1か所ができたら、それを4隅分コピーしてつなぎ合わせます。

調整前

▼

——— 元のライン
——— 修正後のライン

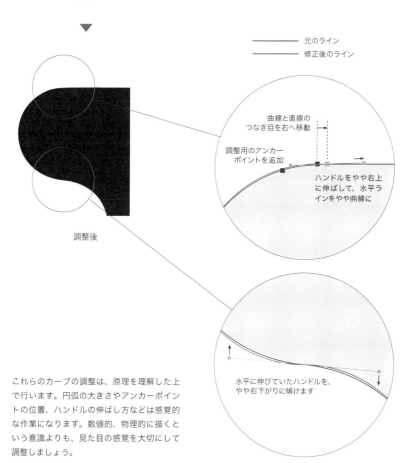

調整後

曲線と直線の
つなぎ目を右へ移動

調整用のアンカー
ポイントを追加

ハンドルをやや右上
に伸ばして、水平ラ
インをやや曲線に

水平に伸びていたハンドルを、
やや右下がりに傾けます

これらのカーブの調整は、原理を理解した上
で行います。円弧の大きさやアンカーポイン
トの位置、ハンドルの伸ばし方などは感覚的
な作業になります。数値的、物理的に描くと
いう意識よりも、見た目の感覚を大切にして
調整しましょう。

43

先端の調整

シンボルやロゴタイプの一部が細く鋭角にとがりすぎていると、小さく表示した時や、遠方から見た時の視認性が悪くなり、とがっている部分が見えにくくなります。この調整が必要かどうかは、小さくプリントしてどう見えるか、離れた位置から見たらどうか、モニターで小さく表示したらどうかなど、実際に検証してみるとよいでしょう。

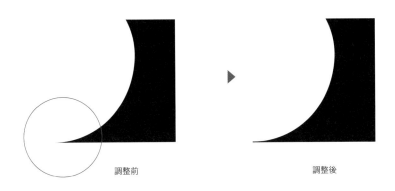

調整前　　　　　　　　　　　　　　　　調整後

―――――　元のライン
―――――　修正後のライン

鋭角にとがりすぎた部分は、右図のようにほんの少し厚みを持たせます。角の処理はデザインのテイストに合わせて、角張らせたり、丸めたりします。

先がとがりすぎて視認性が悪いため若干幅を持たせる

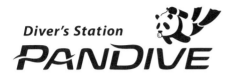

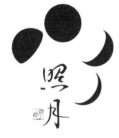

Avanti

書道のすすめ

日本語の文字をオリジナルでデザインしたり、文字に大小の抑揚をつけて動きのある組み方をしたい時、バランスよく配置するのに苦労したり、何が正解なのかよくわからないといったことがあると思います。こういう時、書道をやっている人なら感覚的にうまく文字組みができたりします。

私自身も小・中学校は書道教室に通っていました。高校では選択科目で美術をとりたかったのに、人数調整で書道に回されてしまい、3年間書道をすることに。しかしこの3年間で、楷書、行書、草書、隷書、篆書、かな、古典作品の臨書など、広く浅くですが、一通り学ぶことができ、ある程度は自分で書けるようになりました。この経験がパッケージの商品名ロゴや、店舗ロゴの筆文字を書くことに活かすことができ、さらには、先ほどの話に戻りますが、ランダムにうまく文字組みをすることにも役立っています。

書道では、一文字目に書いた文字の形を見ながら次の文字の始筆をどこから始めるのかなど、常にバランスをとりながら書き進めます。ハネやハライの進行方向に視線が動くので、その方向に大きな余白があってもバランスが保てるということがあったり、筆に墨を含ませるタイミングでは濃く太くなり、墨が途切れてくるとかすれてくる。この濃淡が2行目、3行目でとなり合わないように書いたりします。どの部分を太くして（ボリュームを持たせて）、どこを細くしたらバランスがよいのか、ロゴにも応用できるんですね。ちなみに、欧文書体への理解を深めるにはカリグラフィもおすすめです。

5

バランス

44 黄金比1

　シンボルとロゴタイプを組み合わせる時や、メインのロゴタイプとサブのロゴタイプを組み合わせる時のバランスは、自然界でも多く見られ、最も美しいと感じる比率と言われる「黄金比」を活用すると、うまくいく場合があります。まずは自分の感覚を信じてつくってみて、最終的に黄金比で検証するとよいでしょう。ただし、必ずしもこれが正解というわけではありませんので、臨機応変に判断しましょう。

黄金比

A

B

1:1.618

シンボルとロゴタイプの揃えたいポイント

公益財団法人
大阪産業局
O.B.D.A.　OSAKA BUSINESS DEVELOPMENT AGENCY

B

A

ibara
densetsu

A

B

高原 社会保険労務士 行 政 書 士 事務所

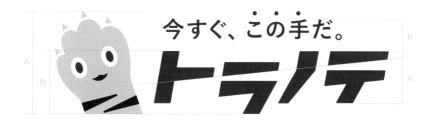

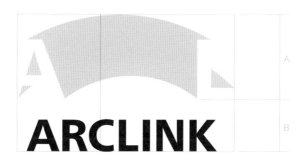

45 黄金比2

黄金比

A

B

1:1.618

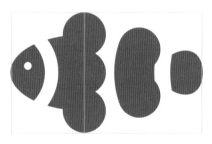

ロゴタイプの天地幅は、
シンボルの天地幅より少し小さく設定

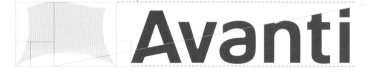

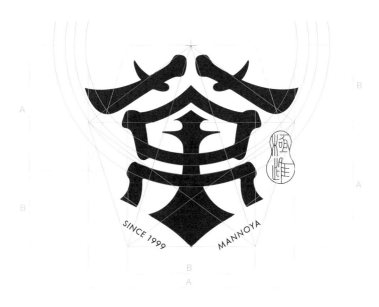

SINCE 1999 MANNOYA

ロゴタイプの上端は、
シンボルの上端より少し低く設定

sunworks
We innovate communications!

EG OSAKA

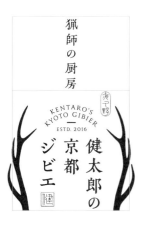

46 白銀比1

ロゴの縦横比をどのくらいにすると美しく見えるのか。ちょうどよいバランスを見つける際に、前項で紹介した黄金比がうまくいかない場合は、白銀比で検証してみましょう。白銀比は日本の建築にも古くから使われており、法隆寺の金堂や五重塔、東京スカイツリーにも見られます。ほかに、有名なキャラクターにも使用されており、日本人に親しまれている比率です。

A
B

1 : 1.414

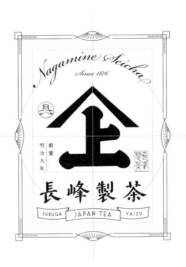

47 白銀比2

白銀比

A
B

1 : 1.414

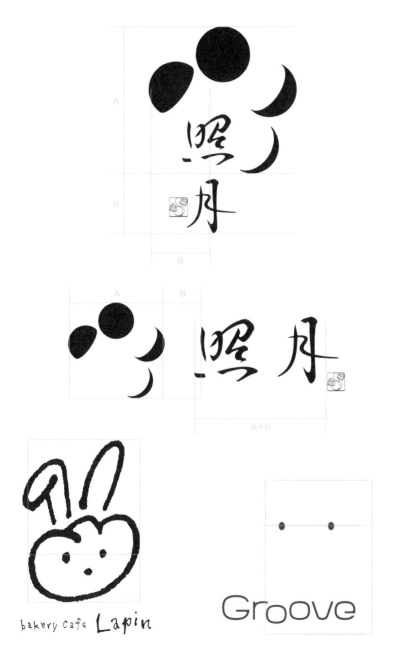

デザインの引き出しの増やし方

そもそもですが、見たり経験したりしたことがないものはイメージすることはできません。例えば、「誰も見たこともないような新しいデザインを考えるぞ！」と思っても、何かしら過去に見たもの、経験したことの記憶の欠片が少なからずアイデアに結びついていると思うんですね。つまり、アイデアの引き出しを増やすためには、たくさんのデザインを見る、知ることが一番の近道だと思います。

普段の生活をしている中でもロゴを目にしない時はほぼありません。質の高いもの、そうではないものもたくさん目に入ってきます。質の高いものからはよい点を吸収し、そうではないものは、「なぜよく見えないのか？」「ここをこうすればもっとよく見えるのに」といった具合にそのデザインにツッコミを入れるようにすると、デザインを見る目が養われます。

優れたロゴと言われているデザインや、審査委員の審査を経て掲載されたデザイン年鑑など、質の高いデザインをたくさん見ることをおすすめします。ただ見るだけではなく、「このデザインは何を表現しているのだろう？」「なぜこの配色なんだろう？」「なぜこの書体を使ったんだろう？」「なぜこのデザインは美しく見えるんだろう？」などと、自分なりに分析しながら見ることが大切です。

また、デザイン年鑑や Pinterest などは、仕事とは関係のないオフの時間に見ることです。その時の小さな気づきの積み重ねが、仕事でアイデアを出す時に、記憶の引き出しからやや曖昧な形で出てくるようになります。その結果、模倣ではなくオリジナルの形になるのです。

6

精緻化

デザインを精緻化するコツ１

48 細部を揃える

精緻化とは、ロゴが採用されてから納品するまでの行程で、ロゴの細部を細かく調整することをいいます。私はロゴを提案する段階で可能な限り精緻化しておき、納品前に再度確認、調整をすることが多いです。精緻化はデザインの精度を高めることが目的なので、揃えるべきところが揃っているか、シンボルとロゴタイプのバランス、ロゴタイプのスペーシングは適切か、太さや大きさに違和感のあるところがないか、色味など、納品した後で後悔が残らないように厳しい目でチェックします。

精緻化前

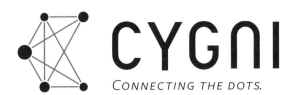

精緻化後

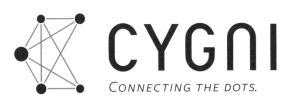

精緻化前

初回提案時から、かなり細部にまで気を配って制作していますが、上記の例のように、その時に気がついていない箇所が残っていることがあります。デザインは一発 OK で修正の指示はありませんでしたが、改めて細部を確認すると「Y」の下部が長すぎたので修正し、文字間を微調整しました。さらに、「C」「G」「n」のアール部分の太さをごくわずかに細く調整し、ラインが美しく見えるようにしました。

また、色についても細かく調整し直しています。メインのネイビーは C100%、M100%、K15% から、C100%、M100% に。グレーのラインも、K60% から、K50% に調整しました。色のパーセンテージが小数点のついた中途半端な設定になっていないかについてもチェックします。シンボルとロゴタイプとの間隔や、大きさのバランス、色味の微妙な違いなどは、段階ごとに少しずつ変化をつけた試作を並べて検証すると決めやすいでしょう。

精緻化前
精緻化後

49 各要素のバランスを検証する

シンボルの各パーツのバランスや位置関係がうまくいっているか、例えばシンボルの囲みの中にある要素が見た目に中心に配置されているか、シンボルとロゴタイプが見た目にセンター揃えになっているかなどを検証します。また、シンボルの大きさに対するロゴタイプの大きさは適切かについても慎重に検証し、調整します。

精緻化前　　　　　　　　　精緻化後

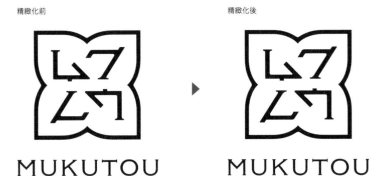

シンボルの囲みに対して、中に入っている「ムクトウ」の文字が中心に配置されているかを検証すると、「ムク」は左に寄って見え、「トウ」は右に寄って見えたので、それぞれの位置をわずかに動かして、センターに収まって見えるように調整しました。
ちなみにこのロゴは、ドライフラワー専門のお花屋さんのロゴです。上下どちら向きでも使いやすくしたいとのご要望から、どちらからでも読めるアンビグラムになっています。

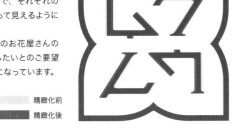

　　　精緻化前
　　　精緻化後

精緻化前

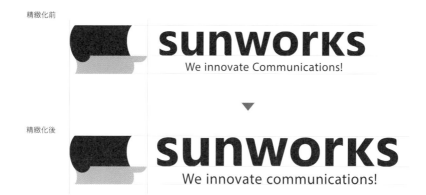

精緻化後

※黄金比を使ったバランスの調整は p.123 参照

シール印刷会社のロゴです。シンボルとロゴタイプの大きさ、バランスについて検証しました。精緻化前のデザインでは、シンボルが目立ちすぎ、社名が控えめな印象でした。太めのロゴタイプの持つ堂々とした安定感をより感じられるように、シンボルの大きさに対してロゴタイプをしっかり大きく表示できるようにバランスを調整しました。

また、シンボルとロゴタイプを上下に組み合わせたデザインでは、シンボルとロゴタイプの物理的な中心で揃えるとシンボルが左に寄って見えてしまうので、あえて右側へずらして、中心で揃って見えるように調整しています。Illustrator の「整列」など、簡単にセンターに揃えてくれる機能がありますが、最後は自分の目を信じて調整することが大切です。

精緻化前 精緻化後

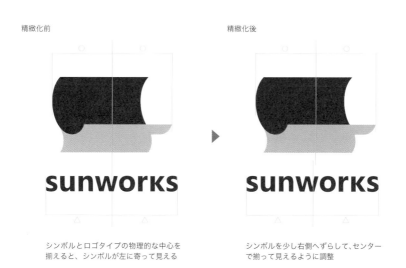

シンボルとロゴタイプの物理的な中心を揃えると、シンボルが左に寄って見える

シンボルを少し右側へずらして、センターで揃って見えるように調整

50 細部のディテールを検証する

シンボルやロゴタイプの太さや、ロゴを小さく配置した時に細部につぶれが生じないか、白抜きにした時の見え方に違和感がないかなどを検証しましょう。実際の使われ方をシミュレーションしながら、問題がないかを慎重にチェックします。

▼

▼

WEB制作会社のロゴ。WEBサイトのトップページ左上に表示させた時に、繊細な細いラインの印象を保ったまましっかり視認できる、ちょうどよい太さをクライアントと一緒に検証しました。ほんのわずかな調整ですが、確実に見た目に影響していることがわかります。

Illustratorの作業画面で感じているスケール感だけで決定しないようにしましょう。WEBサイトであれば、実際のサイトデザインに近いものに配置してモニター表示で確認したり、名刺や封筒ならば原寸大で紙にプリントしたりするなど、実際に使われる環境と同じ条件（原寸大）で検証することが大切です。

他の箇所の角 R に比べて大きかったので
他の箇所と揃えて小さくしました

 ▶

隙間を少し広げました

角丸をやめてシャープにしました（グレーの線がつ
ながっていることをわかりやすくするため）

令和ゲームス合同会社のロゴ。シンボルは「令」「R」「G」を表しています。精緻化する時、ロゴを小さく表示してみたり、紙に印刷してみたり、WEB サイト上で表示してみたりして検証すると、小さくするとつぶれ気味になる箇所に気づけます。

この事例では、赤の R とグレーの G との重なり部分の隙間がやや狭く、小さくするとつぶれ気味に見えたので、少し広げる調整をしました。加えて、グレーの G のラインが赤の R の下でつながっていることをわかりやすくするのと、ややシャープさを出すために、この隙間部分の角Rをなくしました。他には、角丸の大きさに規則性を持たせる調整をしています。

▼

背景に色を入れて、ロゴを白抜きにした場合、白の文字はやや太って見えることがあります。さほど気にならない時もありますが、この事例では、ややもたついた感じがしました。そこでマークやロゴタイプをパスのオフセットでごくわずかに細く調整し、白抜き専用のデータをつくりました。

デザインのよしあしを
自分でチェックするコツ

このデザインのよしあしを自分で判断する方法はいくつかありますが、1つ目はヒアリング時に、ポジショニングマップで決めたデザインの方向性（「ロゴの制作プロセス」p.15 参照）からずれてきていないかをチェックします。次に、ロゴの評価基準についてチェックします。この評価基準には、感覚によるものと、機能性によるものにわかれます。ただ、すべての項目を満たしていないといけないということではなく、そのロゴの使用用途に合った、必要な項目についてチェックしましょう。

	感 覚 的		機 能 的
・独創性	他と類似しないオリジナリティがあるか	・視認性	あらゆる環境下で識別できるか
・信頼感	安心できる誠実さを感じるか	・展開性	あらゆる媒体に展開しやすいか
・造形性	多くの人が見て心地よく感じる美しいデザインか	・記憶性	記憶に残るデザインか
・国際性	国による風習の違いなどを考慮し受け入れられるデザインか	・普遍性	時代の流行に影響を受けず、不特定多数の人が共感できるデザインか
・先進性	時代の先を見据えた新しさを感じるデザインか	・再現性	特殊な媒体であっても正しく表示できるか

これら以外には「できるだけ客観的に見る」ということが大切です。デザインをしている時はそのデザインに入り込みすぎているので、時間をおいて冷静な時に見たり、他人がデザインしたものと思って見たりすることなども効果的です。また、小さくプリントした場合に細部がつぶれないか、印象が変わらないか、を確認したり、名刺や封筒などの紙媒体であれば、原寸大でプリントしたもので確認しましょう。WEB サイトであれば、実際にブラウザ上で表示するなど、実際の使用イメージに近い状態をつくってシミュレーションしてみることが大切です。

7

色

51 色相・赤系統

企業のロゴは、赤系と青系の色が特に多い傾向があります。赤系の色は、「情熱」「エネルギッシュ」などの印象を与えることができます。また、グローバル企業などでは、日本の企業ということを表現するために赤を用いることもよくあります。他には、食欲を喚起させる色であることから、食品メーカーにもよく使われています。赤の中でも、鳥居や朱肉のような朱赤や、深く落ち着いた印象になるワインレッドのような色もあります。

1

2

3

4

5

M100%
Y100%

1. 自動車のメンテナンス製品と DIY 製品のメーカー　2. ブランドコンサルティング会社　3. リスティング広告の代理店　4. 自動車部品・カー用品・整備用工具の商社　5. 鉄道車両用や産業用の電機品のメーカー

6

| | M100%
Y100% |

7

| | M85%
Y100% |

8

| | C10%
M100%
Y100% |

9

| | M100%
Y100%
K15% |

10

| | M100%
Y100%
K20% |

6. ゲーム・アプリ開発会社　7. WEB 制作会社　8. 段ボールやパッケージの製造会社　9. 電子書籍 ASP　10. バイオ産業の産学官ネットワーク

52 色相・青系統

青 系の色は、「信頼感」「知的」「クール」「先進性」などの印象を与えることができます。精密機器メーカーや医療系の企業やブランド、IT 関連の企業やブランドなどでよく使われています。青系の中でも水色はカジュアルで明るい印象、ネイビーなどの濃い青は落ち着きと高級感が感じられます。

1

C100%
M40%

2

C100%

3

C100%
M90%

4

5

C100%
M60%
K30%

1. パソコン製品などの量販店　2. AI ネットワークカメラサービス　3. 調査会社　4. 顧客満足度ランキングエンブレム　5. デリバリー専門のスーパーマーケット

公益財団法人
大阪産業局
O.B.D.A.　OSAKA BUSINESS DEVELOPMENT AGENCY

 C100%

6

国立大学法人
滋賀医科大学
SHIGA UNIVERSITY OF MEDICAL SCIENCE

 C100%
C100% M75%

7

NCC
Nippon Concrete Cutting

8

 C100% M90% Y10% K20%

Chubu MT Service

9

 C100% M70%

HATA
アートでつながるコミュニティ

10

C100% M100% K15%

— **BMS** —
ONE IMMUNOLOGY
MEDICAL

11

6. 中小企業支援機関　7. 医科大学　8. 切断・穿孔・解体・増設工事の会社　9. 自販機据付・運送会社　10. クリエイター応援サイト　11. 製薬会社

53 明度・彩度・トーン

赤、青以外に、黄色は「快活」「若さ」「明るさ」、緑は「自然」「エコロジー」「優しさ」「健康」などを表現できます。パステルカラーは優しい印象になりますし、彩度を下げてグレイッシュなトーンにすれば明るさをキープしたまま落ち着いた印象にすることができます。オレンジは「温かさ」「親しみやすさ」、モノトーンは「モダン」「スタイリッシュ」を感じさせます。色による印象を理解し、プレゼンテーション時にも言語化するようにしましょう。

1 吉田養蜂園
Yoshida Apiculture Garden

Y100%
M10%

2 健活10
Osaka wellness action

Y100%

3 asobo labo

C75%
Y40%

4 EG OSAKA

C100%
Y100%

5 JODHPURS
Horse riding and lifestyle

C65%
Y25%

1. 養蜂園　2. 大阪府の健康づくり活動　3. ペット事業のコンサルティング会社　4. 大阪府地域経済振興政策
5. 乗馬用品専門店

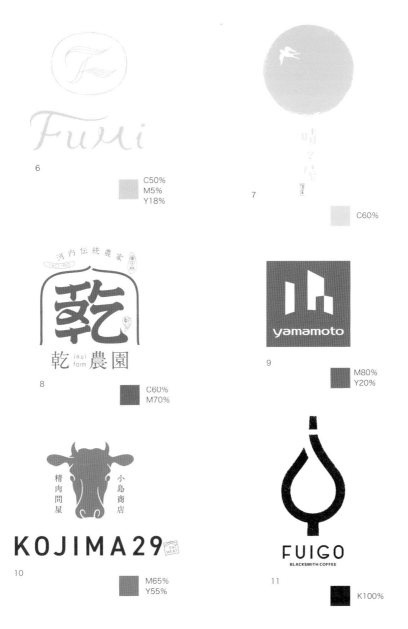

6

C50%
M5%
Y18%

7

C60%

8

C60%
M70%

9

M80%
Y20%

10

M65%
Y55%

FUIGO
BLACKSMITH COFFEE

11

K100%

6. 美容室　7. WEB 制作会社　8. 農園　9. 外壁塗材メーカー　10. 弁当・惣菜店　11. コーヒースタンド

54 印刷・モニターでの色再現

ロゴの色指定をする時、紙媒体への印刷用とWEBサイトなどモニターでの表示用の2種類が必要になります。紙媒体への印刷用には「CMYK」と「特色」を指定し、モニター表示用には「RGB」を指定します。Illustratorでロゴをデザインする時はカラーモードをCMYKでつくり、RGBの指定をする時はそのデータをRGBに変換します。RGBは発光色で色域が広く、CMYKは光の反射によって見える色で、色域が狭いです。大切なのは色域の狭いCMYKで制作したものをRGBに変換することです。逆にすると、発色が大きく変わってしまうので注意しましょう。

紙媒体への印刷用に、CMYKの指定と、特色指定をします。CMYKの数値は小数点以下の細かい指定はあまり意味がないので、できるだけ5%刻みくらいの切りのいい数字になるように心がけましょう。CMYKは色の掛け合わせで印刷するので、できるだけ網点が目立たないように意識しましょう。例えばC90%なら、100%のベタで表現できるようにするなどです。

また、特色とは、印刷においてCMYKでは再現できない色を表現するために、あらかじめ調合されたインキのことで、DICやPANTONE、TOYOなどのカラーチップから番号を指定します。この時、WEBサイトに掲載されている近似色から選ぶのではなく、キャリブレーションがしっかりできているレーザープリンターで出力したものを見てカラーチップを選びましょう。CMYKでの色見本帳も持っているとより正確に判断できます。オレンジや緑などはCMYKではやや沈んだ発色になるので、特色を選ぶ時はそれを考慮して発色のよい色を選びます。

CMYK指定	特色指定 ・DIC ・PANTONE など	RGB指定 ・RGB ・16進数

Illustrator での RGB 値の設定について

1.

カラー設定を「プリプレス用 - 日本 2」、カラーモードを CMYK にした Illustrator でロゴをつくり、CMYK 値を確認します。

M15%
Y100%

DIC 166

K100%

DIC 582

2.

カラーモードを RGB にした新規ドキュメントを開きます。「編集」→「プロファイルの指定」で、「sRGB」を選択します。

3.

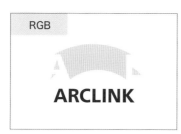

ロゴデータをペーストします。
各色の RGB 値を確認します。黒は、K100% のままだと RGB にした時に浅い黒になるので、CMYK すべてを 100%に設定してからペーストします。

RGB：R255, G216, B0
16 進数：#FFD800

RGB：R0, G0, B0
16 進数：#000000

RGB のロゴデータは主に WEB サイト用なので、どのような環境下でも同じ色味で表示されるように、AdobeRGB ではなく、sRGB の環境で色指定するのがベターです。

自分のデザイン力を知り、
伸ばす方法

先輩デザイナーや上司がいる環境だと、客観的に今の自分の力量を指摘してく
れたりしますが、フリーランスで活動しているデザイナーだと、自分のデザイン
力が上がってきているのか、ちゃんと成長できているのかがわかりづらく、不安
になってしまうことがよくあります。私自身も独立したての頃はそうでした。

そんな頃、力試しにと、日本グラフィックデザイン協会（JAGDA）や、日本タ
イポグラフィ協会（JTA）、東京 TDC など日本全国や世界に開かれたデザイン
アワードに作品を出してみました。結果はすべて選外。「もしかして入選するか
も？」という根拠のない淡い自信が見事に打ちくだかれて、かなり悔しい思い
をしました。しかし、落選した年の年鑑を購入し、そこに掲載された入選作品
を見ると、自分はこれらの作品のレベルに達していなかったという事実がリア
ルにわかるんですね。「これらの入選作品にあって、今の自分に足りないもの
は何だろう？」という視点で見ることができたわけです。自分なりに課題を設
定し、その後のひとつひとつの仕事でそれがクリアできているかを厳しくチェッ
クし、粘り強くデザインの質を高めることをやり続けたからこそ、成長できた
と考えています。この、自分のデザインを厳しくチェックする目を養うことが、
成長には欠かせません。

デザイン賞の受賞や入選をクライアントに喜んでいただくこともうれしいです
し、何よりも、その道の有識者による審査の目で評価されたことで自信につな
がります。またお客様からの信頼も得られることもメリットです。ただ、入選
することや賞をとること自体が目的になってしまうのもよくないので、あくまで
もデザインの質を高めるための指標としてとらえ、機会があれば、ぜひチャレ
ンジしてみてください。

8

イメージ

55 信頼感を出すコツ

企業のロゴや、サービスのブランドロゴをデザインする時、信頼感を表現してほしいというケースはとても多いと思います。信頼感は言い換えると、安心感や誠実さとも言えると思います。この信頼感は一体どこから感じるのでしょうか？　私が考える信頼感とは、普遍的で多くの人の共感を得られることと、ロゴの完成度の高さと言えるのではないかと思います。この完成度というものも抽象的ですが、ここでは好ましくない例と比較して、信頼感を感じさせるためのコツを解説します。

○ **araípac**

× **araípac**

× araipac

Helvetica Light
（W123%）

この事例は段ボール箱など箱の製造をされている中小企業のロゴです。会社の規模的には大きくはないですが、品質の高い製品をつくられていることをしっかり伝えるため、大企業にも引けを取らないスケール感を意識してデザインしています。ロゴタイプはオリジナルデザインですが、程よい太さがあり、堂々とした安定感（安心感）を感じさせます。

同じ書体でもスペーシングが中途半端で、文字間が広すぎて間延びしていると引き締まりません。また、美しい書体であるHelveticaを使った例も、細すぎて頼りない印象になってしまっています。
一文字ごとの文字のフォルムや書体選びも大切ですが、太さと文字間の最適なところをしっかり検証して完成度を高めましょう。

各要素との「間」を意識する

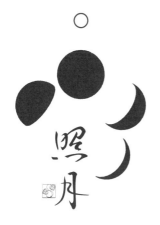 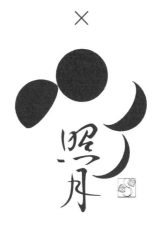

同じ要素、同じ書体を使っていても、それぞれの大きさや位置関係の
バランスが悪いと、どこか古臭く、プロの仕事に見えません。余白が
多い方がよいということではなく、適切なバランスになるように、た
くさんのバリエーションを実際につくって検証することが大切です。

56 柔らかさを出すコツ

前項の信頼感にも関連しますが、企業のロゴなどで力強さや安定感、信頼感に加えて、地球環境への取り組みなど、顧客へ優しさを伝えたいということがあります。かちっとしていて堂々とした力強さがありつつ、柔らかく大らかな印象にするためのいくつかのコツを解説します。これをマスターすると、大手・大企業のようなスケール感のあるデザインを求められる時に役に立つと思います。

ロゴに柔らかさ（優しさ）を取り入れたい場合、ロゴタイプを小文字で組むと、すべて大文字で組んだ時と比べて柔らかい印象になります。この事例は、住宅などの基礎工事を主に手がける会社のロゴです。ロゴタイプはオリジナルデザインですが、小文字の「a」の右下部分の出っ張りをなくし、丸みを強調した形にしています。

右の事例は、インターネットWEBアプリケーション開発・運用を行う会社のロゴです。ロゴタイプはオリジナルデザインで、文字の形状そのものも丸みを帯びていますが、文字やシンボルのエッジもわずかに丸みを持たせてより柔らかい印象にしています。細かい調整ですが、印象はかなり変わります。

右の事例は、自販機の据付や運送業の会社のロゴで
す。ロゴタイプはオリジナルデザインですが、「T」
の一部をカットして曲線を加えることで、左から右
へ横向きに流れるスピード感を感じさせるようにデ
ザインしています。「M」と「T」のいくつかの角に、
大きく丸い大らかな柔らかさを持たせています。

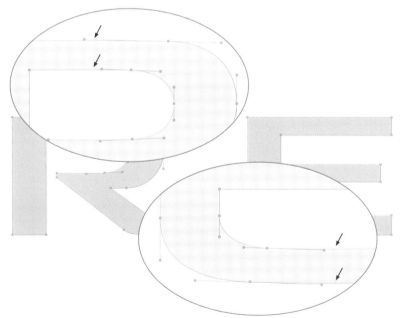

この事例は、不動産・測量・太陽光発電などを取
り扱う会社のロゴです。文字の曲線と直線がつなが
る部分を機械的につないでしまうと、錯覚でつなぎ
目が滑らかに見えず、どこか硬い印象になってしま

います。そのため、より柔らかく滑らかに見えるよう、
錯視の調整を行っています。矢印の箇所は直線のよ
うに見えますが、ごくわずかに曲線になっています。

57

親しみやすさを出すコツ

ボランティア活動のロゴ、地域の庶民的なスーパーマーケット、町おこしのシンボル、パン屋さん、保育園、ペット用品、クリニックなど、地域の人たちに愛される「親しみやすい」デザインを求められる機会も多いと思います。この「親しみやすさ」を持たせるためのコツを解説します。

- 丸ゴシック体や、丸みのあるエレメントでデザインする
- 緑や黄色、オレンジなどの色が効果的
- 手書きによる素朴さ　● キャラクター化する

1

2

3

4

丸ゴシック系や明朝体をゆるい感じで手書きしたものなど、この4つの事例のメインロゴタイプはすべてオリジナルデザインです。4.の事例では、角の取れた少しかわいらしい文字をデザインし、線画のイラストを組み合わせて、親しみやすい印象にしています。3.と4.の事例のように、インクがにじんだようなテクスチャーを加えるとナチュラルさも出て効果的です。

1. ボランティア活動　2. スーパーマーケット　3. WEB制作会社　4. 町おこしのシンボル

5

7

8

6

9

10

株式会社
チャイルドケア24

11

5. は鉛筆で手描きしたもの、7. は割り箸ペンで描いたもの、6. と 8. は切り絵風、10. は水彩のにじみを取り入れるなど、アナログの手法を使っています。また、目や口を加えて擬人化したり、キャラクター的な要素を持たせたりすることで、ぐっと親しみやすい印象になります。目の形や大きさ、位置で表情が大きく変化するので、慎重に検証しましょう。

12

5. デザイン制作・子どもの教育系書籍の企画、出版の会社　6. ご当地ハンバーガー　7. 美容室のコミュニケーションマーク　8. パン屋　9. ペット用品　10. 保育園　11. 内科クリニック　12. 事業者向け EC サイト

58 老舗感を出すコツ

和のテイストのロゴをデザインする時、伝統を感じさせるような「老舗感」を表現したいというケースもよくあります。毛筆で実際に書いた文字を使ったり、家紋をよく研究してみたり、その会社やお店が創業当時に使っていた家紋やマークを復活させたりしますが、単に古いだけの印象にならないよう、現代的にアレンジしましょう。

- 筆文字を使う　● 毛筆の特徴を取り入れる
- 家紋の要素を取り入れる　● 落款をつける
- ▶ ただ古いだけにならないように、現代的にアレンジする

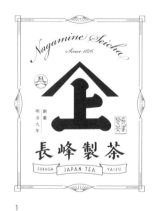

1

左の製茶会社の事例では、創業当時に使用していた「山上マーク」を復活させ、そのままではなく、線の太さなどを微調整しています。このマークだけだと新しさはありませんが、周囲の英文字や装飾などのあしらいを加えることで、モダンな印象に仕上げています。下の2つの事例は、家紋のデザインを意識してオリジナルでデザインしています。配色は黒＋アクセントの赤など、落ち着いたシンプルなものがよいでしょう。

石山寺のお芋スイーツ専門店

2

甘味喫茶

3

1. 製茶会社　2. お芋スイーツ店　3. 和カフェ

SINCE 1999　　MANNOYA

4

河内伝統農家
/SINCE 1930

乾 inui 農園
farm

5

この3つの事例は、実際に筆で書いた毛筆ではなく、毛筆の打ち込みや止め、ハネやハライなどの造形をよく研究してIllustratorのパスで描いています。上のピンクのラインは、実際に筆で書く時のストロークのイメージです。筆で書く技術がなくても、資料を集めて各部をよく観察すればデザインに応用できます。もちろん自分でも書いてみて、筆の運びでどのような形になるのかを理解できるとよいと思います。

シンプルに太い円で囲むだけでも、力強い家紋のような雰囲気が出ます。アルファベットの名称に加え、梅の花と「K」を取り入れてつくった落款とのあしらいで、モダンな印象にしています。

KURUMA no SATO

久

TAKASAKI

久留馬の郷

6

4. 肉屋　5. 農園　6. 梅の加工食品会社

ロゴデザインとは未来をつくること

ロゴデザインは、納品が完了するとデザイン作業自体は終了ということになりますが、ロゴはそこがスタート地点であり、その後、5年、10年、数十年と使用されることになります。そういう意味で私は「デザインしたロゴが今後どのように使用されていくだろうか?」「5年、10年後にブランドイメージがどのように醸成されていっているだろうか?」など、想像力を働かせてイメージしながらデザインするようにしています。つまり、ロゴはその会社やブランドの未来をつくっていくとても重要な要素だということです。

ですから、ロゴのデザインは、過去にどこかで見たような古く感じるものではなく、少し先を見すえた「新しさ」を感じられるかという視点がとても大切です。この新しく感じるということは、裏を返すと見慣れないことからくる抵抗や不安、違和感といった感情を起こさせることがあります。このロゴをどのように使っていくと、どんな未来になっていくのかを、丁寧に説明する姿勢を持ち、クライアントにもイメージがわいてくるように工夫しましょう。

老舗企業から「伝統をしっかり残しながらロゴを刷新したい」という案件が来た場合、伝統的な部分だけにとらわれると、老舗感は出ますが、古いだけのデザインになってしまいます。伝統的な要素を表現しながら、いかにこれから先でも通用する新しさを感じさせるかがキモになります。

ロゴをデザインする時には、少し先の未来をイメージしてデザインし、クライアントが未来を想像してワクワクしてくれるような提案を心がけたいものです。

9

プレゼンと展開

59 プレゼン前の心構え

デザイン案をクライアントへ提案するプレゼンテーションに臨む時の心構えについて解説します。大切なのはしっかり準備をしておくということになりますが、直前に何かを準備するというよりは、ヒアリングからデザイン案完成までのすべてのプロセスをしっかり行うことがその準備になります。しっかりとした準備ができていれば、自信を持って自然体でプレゼンに臨めます。

- 制作のすべてのプロセスをしっかり行う
- 質問される可能性についてシミュレーションしておく
- 気持ちをオープンにして伝えることと同等に聞く姿勢を持つ

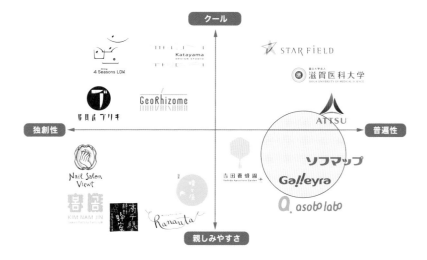

ヒアリング時にクライアントと共有したデザインの目指すべき方向性について、再度確認しておきましょう。この方向性が前提となって、コンセプトやデザインの造形につながっていくので、全工程の中でも特に重要です。

コンセプト
造形・色・書体・太さなど、すべて
説明できるように

方向性に基づいて、ヒアリング内容を整理したキーワード
などからデザインのコンセプトを導き出していると思うの
で、そこを改めて確認しておきます。シンボルの形、色、
書体などが、「なぜそれなのか」をしっかり説明できるよう
にしておきましょう。

検証
質問される可能性についてすべて
つぶしておく

提案するデザインに至るまでに、様々な可能性について検
証していれば、プレゼン時にされるかもしれない様々な質
問に対して自信を持って答えることができます。クライ
アントの立場になれば、「この書体が明朝体だとどうです
か?」「色を青にしたらおかしいですか?」など聞いてみ
たくなることがある程度想像できると思うので、こうい
う質問をされそうだなということを事前に検証しておきま
しょう。これは、言い訳を考えているようにもとらえられ
そうですが、デザイナーとしての具体的な見解を説明でき
るようにしておくという意味です。

気持ちをオープンに
意見や要望にはしっかりと耳を傾
ける姿勢で臨む

上記で説明したように、どんな質問をされても答えられる
準備をしておくことが大切ですが、その一方で、デザイン
を決めて実際に使用するのはクライアントなので、クライ
アントからの意見や要望に耳を傾けるという姿勢もとても
大切です。デザイナーの押し付けになってしまうのはよく
ありません。場合によっては、クライアントからの提案を
一旦受け入れて、実際に試してみたものを提示するなどの
丁寧な対応を心がけましょう。クライアントから出たアイ
デアとの相乗効果でよりよいデザインになることもありま
す。ただし、クライアントの意見や要望を鵜呑みにするの
ではなく、その真意をしっかり確認して対応しましょう。

159

60 プレゼンシートをつくるコツ

プレゼンシートには決まった体裁はなく、シンプルに「伝わりやすいか?」という基準でつくればいいと思います。プレゼン時に自分が話したい流れに合わせて構成を考えるといいでしょう。また、デザインしたロゴが最大限ストレートに伝わるように、紙面のレイアウトにも気を配りましょう。

- デザインしたロゴがきれいに見えるよう紙面はシンプルに
- ロゴの展開がイメージできる
- あえてカラーバリエーションを加える

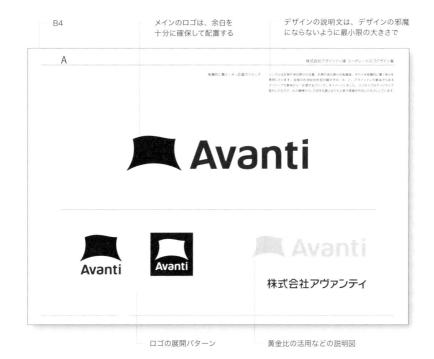

B4

メインのロゴは、余白を十分に確保して配置する

デザインの説明文は、デザインの邪魔にならないように最小限の大きさで

ロゴの展開パターン

黄金比の活用などの説明図

A 案、B 案それぞれにカラーバリエーションを加える。

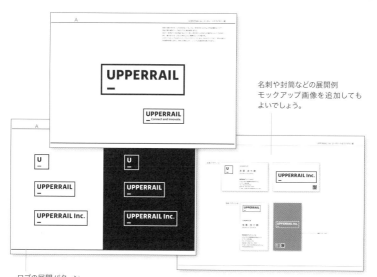

名刺や封筒などの展開例
モックアップ画像を追加しても
よいでしょう。

ロゴの展開パターン

プレゼンシートの大きさは、A4 だと小さすぎますし、A3 だと持ち運びが不便なのと紙面が間延びするように感じるという理由から、私は B4 をよく使います。ただ、決まりはありませんので、A3 サイズの中央にロゴを 1 つだけ配置して、何も言わずに 1 シートずつテーブルに並べていくプレゼンをされる方もいます。カラーバリエーションはあえてつくっています。色味が変わるだけでイメージも大きく変わることを知っていただくことと、思っていなかった意外な色に決まる

こともあります。

またクライアント側の人数が多いプレゼンの時など、こちらの説明を待たずにページをめくられると話しづらかったりするので、「順番に説明しますので、それに合わせてページをめくってください」と最初にお願いするといいでしょう。私の場合、次のページが透けて見えてしまうのは新鮮さが失われるので、透けないように表紙を黒ベタにしたり、紙の裏に薄いグレーを印刷して対策することもあります。

61 デザインの説明文をつくるコツ

プレゼンシートに記載するデザインの説明文は、単に「お
しゃれなデザインにしました」とか「楽しそうな感じ
にしました」では、何をもってそう感じさせるのかの説明が
不足しています。ヒアリング内容をしっかり反映させた箇所
を、1つずつ具体的に説明しましょう。文章の中に、将来の
成長していく姿が想像できるような、ワクワク感を感じても
らえるように心がけるとよいでしょう。

- なぜこの形、色、書体なのかを端的に説明する
- 会社やブランドが目指すイメージとリンクさせ、このデザインを使いたくなる高揚感を伝える

転職エージェント

有機的につなぐ・A・応援のフラッグ

シンボルは左側の余白部分が企業、右側の余白部分が転職者、それらを有機的につなぐ部分を表現しています。全体の形状は台形型の頭文字の「A」と、アヴァンティの意味でもあるポジティブな意味から「応援するフラッグ」をイメージしました。ロゴタイプはオリジナルで設計したもので、Aの横棒からiの点を右肩上がりの上昇の直線でつながるようにデザインしています。カラーリングは、快活で若々しい印象を与えるイエローと都会的なグレーとしました。

自動車のメンテナンス製品とDIY製品

ユニークな発想・ワクワクする楽しさ・日の出・読みやすさ

ユニークで新しい発想が、ユーザーにとってさらに楽しく満足できる暮らしにつながることをイメージし、アルファベットの「o」を日の出に見立て、動きのあるデザインとしています。文字はオリジナルでデザインし、すべての文字を曲線を主体にした小文字にすることで、優しい印象にしています。また、「M」のみを横長の個性的な形にしてデザイン上のアクセントにするとともに、発音記号を組み込むことで正しい読み方をうながします。

EC サイトのシステム開発会社

UPPERRAIL

社名の由来でもある「上の方を走るレール」から、矩形の中にアンダーバーをつけることで、文字が上の方を走っていること、会社が常に業界のトップを走って行く姿を表現しました。
あえて、矩形の下部に余白を設けることで、新しい何かがそこに生まれる可能性をイメージさせます。

また、様々なメッセージをこの余白に入れて展開することも可能です。
ロゴタイプはシンプルながらもオリジナルでデザインしています。太めのサンセリフ書体で、骨太な強さと安定感を感じさせ、何色にも染まらない強い意思を感じさせます。

コーヒースタンド

鞴（ふいご）を正面から見た形を、ドリップした「コーヒーの滴」に見立ててシンボル化しました。また、地域のお客様とともに育まれ、その土地のシンボルとして成長していってほしいという願いを込めて、1本の樹木にも見立てています。ロゴタイプは、オリジナルでデザインしたもので、FとGに個性を持たせ、シンプルながらも印象に残るデザインを目指しました。マークとロゴタイプは古い印刷物のような、インクのにじんだ風合いを持たせ、懐かしさと温かみを感じるデザインとしました。

説明文とは別に、伝えたいポイントを見出しのように書き出しておくのもよいでしょう。自分が言葉で説明する際にも、この見出しがあれば何を説明しなければいけないのかが瞬時にわかり、クライアントも社内の人に説明しやすいと思います。また、文章は長すぎてもくどいですし、紙面が文字だらけになり、メインのデザインの邪魔をしてしまいますので、ほどほどの量にしましょう。

シンプルな書体のみでつくったロゴの場合は、その書体を選んだ理由と、角を丸めるアレンジをしているなら、それによって優しさを表現したなど、ヒアリングで得た情報をうまくリンクさせて説明するようにします。前項の「プレゼン前の心構え」にも書いたように、ヒアリングから提案までの各プロセスをしっかりクリアしていれば、説明文に困ることはありません。やってきたことをそのまま書くだけです。

62

ロゴの展開パターン

　ロゴのデータを納品する時、どのくらいの展開パターンが必要か、確認しましょう。クライアントがロゴを使用する時に困らないよう、使いやすいパターンを用意しておくという考え方でよいと思います。ただし、つくりすぎてもどれを使えばよいのか迷ってしまうので、実際の使われ方をあらかじめ確認し、その用途で過不足のないパターンを用意するのがよいでしょう。

基本形（ヨコ組）

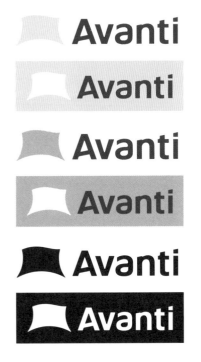

和文ロゴタイプ

株式会社アヴァンティ

納品データについて
・Illustrator（.ai）　・PDF
・ロゴ単体ごとの画像データ（.jpg／.png）

ロゴの納品用データの注意点

納品データの展開パターンは、基本的にはシンボルとロゴタイプが横並びのもの（ヨコ組み）、縦並びのもの（タテ組み）が必要です。タテ組みのものは、シンボルに対してロゴタイプの横幅が広いパターンが必要になる場合もあります。また、SNS のアイコンで使いやすいパターンがあると便利です。それぞれの背景に色を入れた反転パターンを用意し、さらにグレースケールでの表示と黒ベタでの表示もあ

るといいでしょう。
上図のようにパスが分割されたままのデータだと、データを取り扱う時に、取りこぼしなどの事故の原因になります。納品データでは、すべてのパスを合体しておきましょう。また、線の設定でつくっているものはパスをアウトライン化し、合体して、きれいなデータにしておきましょう。

63 ロゴのガイドライン（使用規定）

ガイドラインとは、ロゴを制作したデザイナー以外の人でも、ロゴの正しいイメージを守って活用できるように、ロゴの使い方を規定したものです。最近は企業や大学のWEBサイトでガイドラインを公開しているところも増えているので、それらを参考にしてみるのもよいでしょう。フォーマットなどに決まりはなく、使う人の立場になってわかりやすくつくりましょう。ここでは一般的によく取り入れられている項目をいくつか解説します。

ロゴの色指定（カラー）

フルカラーでの表示を基本としますが、グレースケールのものと、スミベタ単色のものもつくります。ロゴのカラーは、例外を除き、指定のカラー以外は使えないと規定しています。例外とは、印刷時に刷り色が指定色以外に限定される場合や、特定のアイテムにおいて金・銀での表現や、背景色に応じたネガ表現を使用する場合を想定しています。

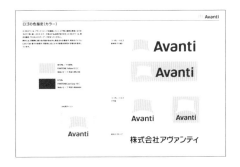

ロゴの背景色による表示色の目安

背景色は原則として白とし、表示色はフルカラーを基本としますが、背景の濃度（明度）に応じてネガ表現（白抜き文字）で使用できる基準を示します。識別性が確保できるかどうか、ブランドイメージを崩さないことを前提に指定します。この事例の背景はグレースケールですが、写真などの画像を使った具体的な例を示すこともあります。

ロゴの最小使用サイズ

通常の紙媒体の印刷物などでロゴを縮小した際、文字のつぶれを防ぐために最小使用サイズの目安を指定します。実際にプリントしてみて指定するといいでしょう。

カラー　　モノクロ

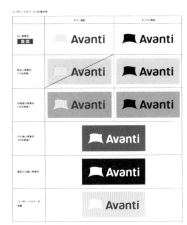

ロゴの基本形と構成比率

メインで優先的に使用する「ロゴの基本形」を指定し、シンボルとロゴタイプの位置関係や大きさのバランスなどを数値で割り出して表示します。これらの構成比率は変更できないということを示しています。

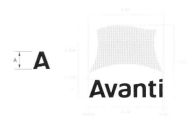

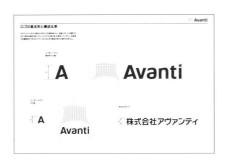

ロゴのアイソレーションスペース

ロゴの独立性を確保するために、ロゴの周囲に余計な要素を配置しないように保護エリア（余白スペース）を指定します。

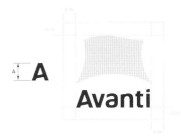

ロゴ使用時の禁止事項

ロゴの誤った使用例を示します。ロゴを変形させたり、指定色以外の色に変更したり、バランスを変えたりといった、よく起こりがちな事例を示しています。

64 ロゴからの展開1

ロゴをデザインした後、様々なツールに展開していきます。名刺や封筒などのステーショナリーの他、ポスターや商品ラベル、包装紙、ショッパーなどをデザインする際に、何か特別なデザインをしなくても、デザインしたロゴをうまく活用することで、一貫したイメージを保ちつつ魅力的なデザインに仕上げることができます。ここではその一例をご紹介します。

パッケージデザイナー集団「パケクション」の展覧会用のロゴです。竹尾のカラフルな段ボール紙「ファインフルート」を用いた作品ということで、ロゴのデザインにもそのモチーフを取り入れています。ポスターにはロゴを単色ベタにしたものを繰り返しパターンのように配置し、ファインフルートの表面のみをレーザーで焼き取り、中のフルートを見せています。

案内状 140×90mm　用紙：ファインフルート＋シール

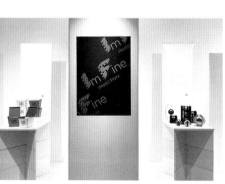

パケクション　https://im-fine.pakection.com/

B1 ポスター（レーザー加工）用紙：ファインフルート

甘酒ブランドのロゴです。ネーミングから、研究
所らしいデザインにするため、シンボルは三角フ
ラスコをモチーフとし、商品ラベルは透明シー
ルを使ってラボ感を意識しながらも、スタイリッ
シュなイメージでデザインしています。

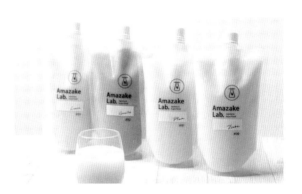

WEB制作会社のロゴです。法人化のお知らせと
年賀状を兼用したカードをデザインしました。丸
窓から、ロゴが見えるように工夫し、酉年なので、
ひよこから鶏に成長したことを表現しています。

65 ロゴからの展開 2

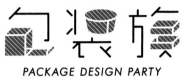

パッケージデザインの展覧会用のロゴです。ポスターなどのグラフィックは、ロゴを繰り返しパターンのように活用しています。何か特別なグラフィックをつくらなくても、魅力的なロゴがしっかりできていれば、それだけで展開してもデザインが成立します。

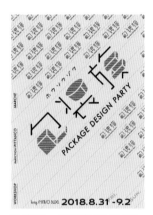

B1 ポスター　用紙：ブンペル（ソイル）

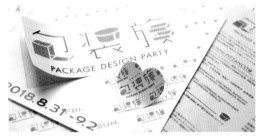

案内状（シール加工）200×200mm　用紙：エアラス

クラフトテープ

不動産会社のロゴです。小文字の g を有機的なラインで表現したキャラクター性のあるシンボルを横向きにしたバリエーションをつくりました。

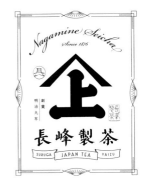

製茶会社のロゴです。包装紙は、ロゴの囲みのデザインを格子状にしたり、ロゴに使用している各要素をバラしたりして活用しています。慶事用は金、仏事用は銀で印刷しました。

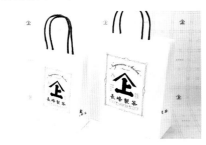

大できとは、「上出来」という意味があり、二重丸は、「よくできました」の意味と、人がつながる輪とそれが広がる波紋をイメージしています。書家の西村佳子さんによる書は、軽やかに楽しむパーティーの場をイメージして書いていただきました。神社のおみくじのような薄紙に朱色を効かせて縁起のよい印象にしています。

その他の展開事例は、COSYDESIGN のウェブサイトでご覧いただけます。

掲載ロゴ・クレジット

おわりに

私は 2019 年頃から X（@cosydesign）でロゴデザインに
役立つテクニックや心構えなどを発信してきました。「# デザ
インしたロゴの細部をめっちゃ拡大してみる企画」シリーズは
30 件ほど上げていますが、こういったツイートには多くの反
響があり、デザイン上達のための有益な情報を探している人が
とても多いことに気づきました。特に美大やデザイン学校を出
ていない、未経験からデザイナーを志す方たちにとっては、こ
のような情報は貴重なのだと思います。

今回、これらの発信が編集者の目にとまり、本書をつくるお
話をいただきました。X に載せている内容も含まれますが、4
枚の画像と 140 文字では説明しきれなかったこともしっかり
解説し、また、新たに追加した項目も多数あります。私の約
20 年間の経験で得た知見をあますところなく入れ、全力で書
き上げました。

デザインを組み立てていくためのロジックの部分はとても大切
ですが、ロジックの上に成り立つデザインが美しくなければそ
の仕事はうまくいきません。逆にデザインは美しく魅力的でも、
ロジックがずれていたら、これもまたうまくいきません。

ロジックの組み立て方はいろいろなところから学べますが、デザインのクオリティを高めるためのテクニックを詳細に学べる機会はそう多くはないと思います。同じロジックであっても、ちょっとしたことでクオリティの高い造形にすることができます。デザイナーは、やはり造形力を鍛え、魅力的で印象に残る美しい形を追求したいものです。

本書を手に取ってくださった皆様が、今後たくさんのよりよいデザインを生み出し、世の中に1つでも美しいデザインが増えれば、より豊かな社会になっていくと思います。そして、それがデザイン業界全体の質と価値の向上に少しでもつながれば、これ以上の喜びはありません。

本書を執筆するにあたり、お声がけくださった編集の宮後優子さん、私のわがままをうまく取り入れて親しみやすい素敵な装丁をしてくださった駒井和彬さん、執筆が進まない中、迅速にDTPを仕上げてくださった磯辺加代子さん、ロゴの掲載にご協力くださったすべてのクライアントの皆様に、心よりお礼を申し上げます。

<div style="text-align:right">

2023年2月
佐藤浩二

</div>

佐藤 浩二（さとう こうじ）

グラフィックデザイナー。宝塚造形芸術大学（現：宝塚大学）ビジュアルデザインコース卒業後、広告代理店勤務を経て 2001 年に独立。2015 年に株式会社コージィデザインとして法人化。企業ロゴ、サービスのブランドロゴ、商品ロゴなど、ブランディングを含むロゴデザインを専門とし、大企業から小規模な店舗まで数多くのロゴデザインを手がける。主な仕事に「ソフマップ」VI、「滋賀医科大学」VI、「オリコン」VI、「オリコン顧客満足度」ロゴ、「オムロン sysmac」ブランドロゴ、「クボタ KSAS」ブランドロゴ、「大阪アーツカウンシル」ロゴなどがある。日本タイポグラフィ年鑑ベストワーク 2 回受賞、DFA Design for Asia Awards ブロンズ、Graphic Design in Japan、ART DIRECTION JAPAN、香港、ワルシャワ、ラハティの国際ポスターコンクールなど国内外で入選多数。大阪芸術大学 非常勤講師。

website　https://cosydesign.com/
X　@cosydesign

ロゴデザインのコツ
プロのクオリティに高めるための手法 65

2023 年　4 月 15 日　初版第 1 刷発行
2024 年　8 月 15 日　初版第 4 刷発行

著者	佐藤浩二（COSYDESIGN）
装丁	駒井和彬（こまゐ図考室）
DTP	磯辺加代子
編集	宮後優子

発行人	上原哲郎
発行所	株式会社ビー・エヌ・エヌ

〒 150-0022 東京都渋谷区恵比寿南一丁目 20 番 6 号
Fax：03-5725-1511
E-mail：info@bnn.co.jp
URL：www.bnn.co.jp

印刷・製本　シナノ印刷株式会社

ISBN 978-4-8025-1255-8
©2023 Koji Sato　Printed in Japan